퇴근 후,

아이패드
PLAY

with procreate

[일러두기]

♣ 『퇴근 후, 아이패드 PLAY』는 온글잎으로 제작한 '온글잎 손끝캘리체' '온글잎 손끝켈리체2'
 가 사용되었습니다.
♣ 본 책은 Procraete 버전 5.2 버전을 기반으로 작성되었습니다. 업데이트에 따라 기능 및 툴
 의 사용이 달라질 수 있습니다.

퇴근 후, 아이패드 PLAY

with procreate

손끝캘리 김희경

R

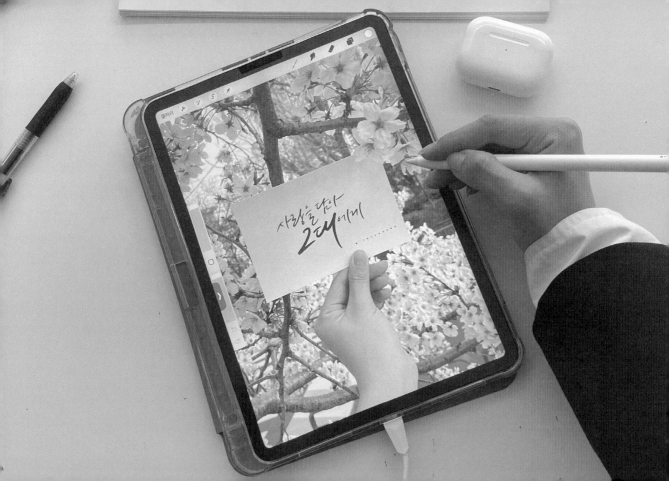

프롤로그

요즘 저의 새로운 취미는 골프입니다. 물론 아직은 배운 지 얼마 안 됐지만, 조금씩 실력이 늘고 있다는 뿌듯함 하나로 배움을 이어가고 있답니다. 가르치는 일을 하다가 직접 배워보니 처음이 얼마나 중요한지 알겠더라고요. 그리고 꾸준함과 약간의 요령도 필요하다는 것을 느꼈습니다.

요즘 아이부터 어른까지 아이패드 가진 사람들이 참 많아요. 수업하다 보면 많은 수강생들이 아이패드를 가지고 오는데 책도 사고 유튜브도 보면서 따라 해봤지만, 수많은 기능 중에서 무엇을 어떻게 사용하고 활용해야 할지 어려워하더라고요. 이런 가려운 부분을 쓱쓱 긁어주고 싶다는 생각에 쉽게 따라 할 수 있으면서 훌륭한 작업물을 만들 수 있는 스킬들을 모아보았습니다. 우리가 진짜로 사용하고 주로 쓰는 기능을 익히고 활용하여 실제 생활에서 사용할 수 있는 다양한 작업물들을 만들어 볼 수 있어요.

글씨를 잘 쓰는 스킬도 중요하지만, 그 글씨를 더 돋보이게 해줄 수 있는 도구를 적절하게 활용하는 것도 중요합니다. 종이 속에서 평범하게만 남을 글씨들을 아이패드로 나만의 감성 가득한 작업물로 변신시켜 보세요. 아이패드를 써보지 않아서, 기계를 잘 다루지 못해서 혹은 글씨를 예쁘게 쓰지 못해서 두렵다고요? 시작하지 않으면 알 수 없어요. 이 책으로 전하는 꿀팁들이 아이패드를 오래오래 즐길 수 있는 여러분만의 아이패드 스킬이 되길 바랍니다.

자, 그럼, 오늘은 아이패드로 뭘 하면서 놀아볼까요? 저와 함께 하나씩 배워보는 건 어때요?

2023 여름의 初入에서,
김 희 경

🐱 목차

STEP #1

프로크리에이트와

친해지기

『퇴근 후, 아이패드 PLAY』에서 사용하는 앱은 프로크리에이트(procreate)입니다. 처음 아이패드를 다룬다면 막상 설명을 보아도 어떤 기능인지 잘 모를 수 있어요. 우선 가장 기본적인 사용 툴에 대한 설명으로 프로크리에이트와 친해져보세요. '기억해두면 편리한 모션'(p.37 참고)의 '필수 설정 방법'을 숙지해두면 이 책을 따라 하는 데 많은 도움이 됩니다. 프로크리에이트를 잘 다루기 위해서는 익숙해지는 시간이 필요합니다. 반복적인 복습을 통해서 툴 기능을 잘 익힌다면 평소 기계에 대한 어려움과 두려움이 있는 사람들도 수월하게 다룰 수 있을 거예요.

1. 아이패드 준비 & 프로크리에이트 설치

작업을 하기 위해 아이패드와 프로그램을 준비합니다. 처음 시작할 때 함께 사용하면 좋은 필름과 펜촉도 준비해보세요.

📕 아이패드 준비하기

📕 필름과 펜촉 준비하기

📕 프로크리에이트 설치하기

Apple 온/오프라인에서 아이패드와 애플펜슬을 준비해주세요.
iPad Pro ,iPad Air , iPad mini는 애플펜슬 2세대를 지원하고 iPad 9, 10세대는 Apple Pencil 1세대를 지원합니다. 모델명을 반드시 체크하여 알맞은 상품을 구매하세요.

아이패드를 처음 사용한다면 종이 필름을 사용해보세요. 글씨를 쓰거나 그림을 그릴 때 미끄럽지 않고 종이에 쓰는듯한 익숙한 느낌이 작업 시 편안함을 줍니다. 펜촉 역시 기본 펜촉이 미끄럽다면 부드러운 필기감을 주는 펜촉을 준비합니다. 사용하다가 펜촉이 닳으면 교체하여서 사용하면 됩니다.

앱 스토어에서 '프로크리에이트' 또는 'Procreate'를 검색하여 다운로드합니다. 프로크리에이트는 유료 앱으로 한번 다운로드 해두면 영구적으로 사용이 가능해요.

2. 갤러리 메뉴

📕 갤러리 영역

📕 파일 이름 변경

📕 선택 메뉴

캔버스를 생성하거나 수정, 삭제하고 외부 파일 가져오고 내보내는 등 작업물과 관련된 모든 관리를 할 수 있어요.

파일명을 누르면 원하는 파일 이름을 변경할 수 있어요.

미리보기, 공유, 복제, 삭제를 할 수 있어요. 파일을 공유하려면 공유 메뉴에서 원하는 확장명을 선택합니다. 다양한 방법으로 공유가 가능해요. 에어드롭으로 애플 제품끼리 파일을 공유할 때는 반드시 파일 이름을 영문으로 바꿔주세요.

🔖 스택

작업물을 폴더로 묶을 수 있어요.

🔖 가져오기 & 사진

아이패드 파일에 저장된 파일 또는 사진 첩에 있는 이미지를 불러올 수 있어요.

🔖 +

기본 사이즈 중 원하는 캔버스의 사이즈 를 골라 만들 수 있어요. 정사각형 캔버스 는 '사각형', 직사각형 캔버스는 'A4' 메뉴 를 추천합니다.

🔖 새로운 캔버스

🔖 DPI, 최대 레이어 개수 체크

🔖 색상 프로필

원하는 사이즈를 입력하여 캔버스를 만들 수 있어요. 특히 굿즈를 만들거나 출력할 때 이 옵션을 많이 사용합니다. 저는 보통 SNS 업로드는 '사각형' 혹은 'A4', 굿즈를 만들거나 외부 출력용은 사용자 지정으로 작업 사이즈에 맞는 크기로 제작합니다.

새로운 캔버스를 만들 때 가장 중요한 것은 DPI(해상도)예요. 캔버스의 크기에 따라 최대 레이어 개수가 달라지기 때문에 캔버스가 너무 크면 만들 수 있는 레이어의 숫자가 제한될 수 있으니 참고해주세요.

'RGB'는 웹용으로 스크린을 위한 모드이고 'CMYK'는 인쇄를 위한 모드입니다. 색상에 예민하다면 색상 프로필을 꼭 확인해주세요. 웹과 모바일은 RGB, 출력은 CMYK 모드를 추천합니다.

3. 동작

동작 메뉴의 다양한 기능 중 자주 사용하고 유용한 기능 위주로 익혀보세요.

파일 추가하기

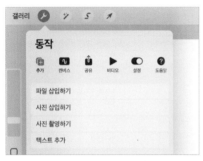

캔버스 정보

잘라내기 및 크기변경

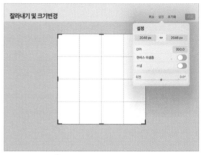

파일 삽입하기는 아이패드에 저장된 파일을, **사진 삽입하기**는 갤러리에 저장되어있는 사진을 불러올 수 있어요. **사진 촬영하기**로 직접 사진을 촬영해서 이미지를 삽입하거나 **텍스트 추가**로 원하는 폰트를 넣고 편집할 수도 있어요.

현재 작업하고 있는 캔버스의 정보에 관해서 확인할 수 있어요. **캔버스 정보**에서 해상도를 체크해보고 너무 낮다면 이미지가 깨질 수 있으니 **잘라내기 및 크기변경** 메뉴를 통해 작업 전에 먼저 이미지 크기를 변경해주세요.

원하는 크기로 캔버스를 조절하고 해상도를 바꿀 수 있어요. 작업 전에 해상도(DPI)가 300인지 미리 파악해 두는 것도 좋아요.

■ 그리기 가이드

■ 레퍼런스

■ 공유

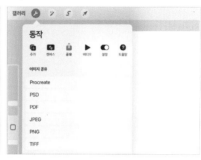

동작 - 캔버스메뉴에서 <u>그리기 가이드</u>를 활성화하여 캔버스에 가이드 라인을 만들고 <u>그리기 가이드 편집</u>으로 가이드를 수정해보세요. 불투명도로 가이드 라인의 투명도를 조절하고 두께와 격자 크기도 조절할 수 있어요.

작업하는 레이어 또는 작업할 이미지를 불러서 작업하면서 볼 수 있어요. 특히 그림을 그리거나 메뉴판, 안내문처럼 저장한 정보를 보면서 입력해야 하는 경우에 편리합니다. 캔버스를 선택하면 현재 작업하는 캔버스의 이미지를 볼 수 있고 이미지를 선택하면 갤러리에 있는 이미지를 볼 수 있어요.

작업한 이미지를 다양한 파일 형식으로 공유할 수 있어요. 포토샵으로 추가 작업이 필요하다면 'PSD', 이미지로 바로 저장한다면 'JPEG'로 저장해주세요. 작업 후 반드시 **JPEG - 이미지저장** 과정을 거쳐야 아이패드의 갤러리(사진첩)에 이미지 파일로 저장됩니다.

📕 타임랩스

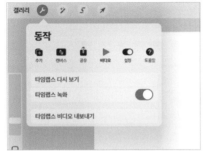

📕 설정

📕 조정

타임랩스로 지금까지 작업했던 과정을 영상으로 보거나 비디오로 내보낼 수 있어요.

밝은 화면에서 작업하고 싶다면 **밝은 인터페이스** 항목을 켜주세요. **오른손잡이 인터페이스**를 켜면 브러시의 크기와 불투명도 사이드바의 위치를 변경할 수 있어요. 브러시 커서는 활성화를 추천합니다. 그림을 그리거나 지울 때 브러시 크기가 보여서 작업하기가 좋아요.

이미지에 효과를 넣거나 변화를 줄 수 있어요.

4. 제스처 제어

프로크리에이트의 백미! 제스처 기능을 잘 활용하면 프로크리에이트 활용을 업그레이드할 수 있습니다. 우선 책의 설정을 따라 차근차근 사용해보고 본인에게 편한 설정으로 변경해보세요.

▌ 제스처 제어 실행하기

동작 - 제스처 제어를 실행해주세요. 가장 많이 사용하는 스포이트 툴, QuickShape, QuickMenu, 전체 화면, 복사 및 붙여넣기, 일반 설정을 변경해볼게요.

▌ 스포이트 툴

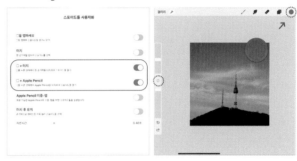

캔버스 안에 있는 색상 값을 뽑아내는 기능이에요. 다양하게 설정해볼 수 있지만 두 가지 방법을 설정해주세요.
사이드바의 □를 누른 상태에서 손가락, 혹은 펜슬로 원하는 색상을 선택하면 사진 속의 색상을 선택할 수 있어요.

QuickShape

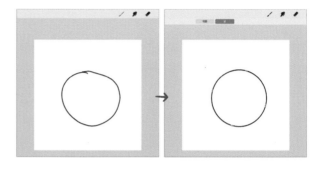

직선이나 곡선, 네모를 만들 때 사용하는 방법으로 대략적인 모양을 잡아주고 펜슬을 떼지 않은 채로 유지하면 완벽한 모양으로 보정되는 기능입니다.

원을 그릴 때 대충 동그란 원 모양을 그리고 펜슬을 떼지 않은 채로 유지하면 상단에 **모양편집** 메뉴가 생성됩니다. 원을 선택하면 완벽한 원을 그릴 수 있어요. 또는 상단에 **타원 생성됨** 메뉴가 뜰 때 손가락으로 화면을 터치하면 완벽하게 동그란 원을 그릴 수 있어요.

▮ QuickMenu

작업 중 자주 사용하는 툴을 단축키처럼 만들어보세요. 레이어를 지우거나 새로운 레이어를 추가할 때 많이 활용할 수 있어요.

터치 후 유지 기능을 활성화해두면 작업을 하다가 레이어를 지우고 싶을 때 손가락으로 캔버스를 꾹 누르면 **QuickMenu** 창이 뜨고, **레이어 지우기**를 선택할 수 있어요.

▮ 전체 화면

네 손가락 탭 동작을 설정해 두면 전체화면으로 작업할 때 손가락 네 개로 화면을 터치해주면 손쉽게 전환할 수 있어요. 간혹 작업을 하다가 전체화면이 될 때는 놀라지 말고 네 손가락 탭 혹은 왼쪽 상단의 아이콘을 눌러주세요.

▌복사 및 붙여넣기

▌일반

<u>세 손가락 쓸기</u> 기능을 설정해 두면 아이패드 화면을 세 손가락으로 가볍게 쓸어내려 <u>복사 및 붙여넣기</u>의 주요 기능 메뉴를 확인할 수 있어요.

<u>복사하기</u>는 같은 레이어 내에서 개체를 복사하는 것이고 <u>복제</u>는 똑같은 레이어를 하나 더 만들어주는 것으로 두 개의 차이를 잘 알아두어야 합니다.

<u>꼬집기 제스처로 회전</u>을 활성화해 주세요. 손가락 두 개로 캔버스를 쉽게 회전, 확대, 축소할 수 있어요.

5. 선택 메뉴

캔버스 좌측 상단의 세 번째 올가미 아이콘을 누르면 일정 영역을 선택하거나 자동 선택, 도형을 만들 수 있습니다.

▌자동

▌올가미

▌직사각형

개체가 자동으로 선택되는 툴로, 특정 색상만 선택하고 싶을 때 좋습니다.

원하는 부분을 자유롭게 선택할 수 있어요.

원하는 부분을 직사각형 모양으로 선택할 수 있어요.

■ 원형

원하는 부분을 원 모양으로 선택할 수 있어요.

■ 색상 채우기

원하는 부분을 선택 후 **색상 채우기**를 선택하면 영역을 색상으로 채울 수 있어요.

6. 이동 메뉴

캔버스 좌측 상단의 화살표 아이콘을 누르면 개체의 위치를 이동하거나 크기를 조절할 수 있습니다.

 크기 변경(균등)

사각형 모서리 쪽을 안팎으로 드래그하면 원본 비율 그대로 크기를 변경할 수 있어요.

▌위치 이동(균등)

모서리 밖에서 화면을 터치한 상태로 좌 우상하로 움직이면 위치를 이동할 수 있 어요.

▌자유 형태

자유형태는 자유로운 비율로 이미지의 위 치이동 및 크기 조절을 할 수 있어요.

📖 회전

📖 캔버스에 맞추기

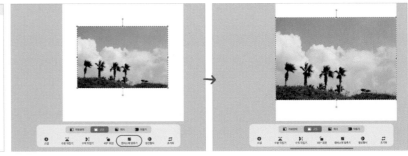

녹색 점을 터치하여 이미지를 회전할 수 있어요.

사진 삽입 시 유용한 기능으로 이미지를 캔버스 사이즈에 손쉽게 맞출 수 있어요.

■ 스냅

■ 자석

개체의 위치를 캔버스 중앙에 맞출 때 사용하기 좋은 툴로 활성화해두면 개체가 캔버스 중심 가까이에 있을 때 노란색 중심 가이드가 생기면서 중앙 정렬을 쉽게 맞출 수 있어요.

활성화해두면 큰 이동 시 안정적으로 각도에 맞춰서 이동하거나 크기를 조절할 수 있어요.

7. 브러시

프로크리에이트는 다양한 브러시를 선택해서 사용할 수 있는 장점이 있습니다. 내 손에 맞는 브러시를 제작하고 설정을 다양하게 바꿔보세요.

▌추천 브러시

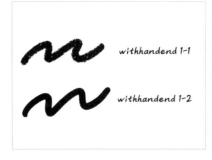

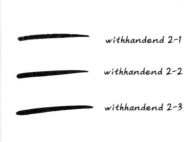

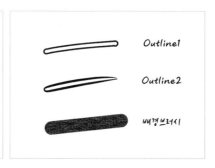

✎ **withhandend 1 브러시**는 앞뒤가 동글동글하고 두께감이 비교적 일정하게 나오는 브러시로 초보자들이 다루기 좋은 브러시입니다. 평소에 귀여운 곡선 느낌의 글씨를 선호한다면 1시리즈를 써보세요.

✎ **withhandend 2 브러시**는 끝이 뾰족하여 필압과 필기 속도에 따라 두꺼워지고 얇아지는 두께의 변화가 있는 브러시입니다. 필기감에 따라 변화되는 느낌이 좋다면 2시리즈를 써보세요.

✎ **outline 1 브러시**는 앞뒤가 둥근 테두리가 있고, ✎ **outline 2 브러시**는 끝이 뾰족한 느낌의 테두리가 있는 유니크한 브러시입니다.

✎ **배경 브러시**는 질감 있는 배경을 만들고 싶을 때 사용하기 좋은 브러시입니다.

▌문지르기

▌지우개

색과 색을 섞는 블렌딩을 할 때 사용하는 옵션으로 브러시를 선택하여 작업할 수 있어요.

지우개도 다양한 브러시 중에 골라서 사용할 수 있어요. 지우개 선택 시 연필 브러시처럼 질감이 있는 브러시를 선택하게 되면 질감 느낌이 그대로 지워지기 때문에 깔끔하게 지우려면 하드 브러시를 추천합니다.

■ 사이드바

브러시 크기 조절과 불투명도 조절이 가능한 사이드바는 오른쪽/왼쪽 자유롭게 이동할 수 있어요. (P.16 참고)

사이드바의 위 칸에서는 브러시 크기를 조절할 수 있어요. 위아래로 이동하며 브러시 크기를 조절해보세요. +를 누르면 사용 중인 브러시의 크기를 고정할 수 있어요.

아래 칸에서는 브러시의 투명도를 조절할 수 있어요.
실행을 취소하고 싶다면 뒤로 가는 아이콘을 누르거나 손가락 두 개로 화면을 터치하면 됩니다. 다시 실행하고 싶다면 앞으로 가는 아이콘을 누르거나 손가락 세 개로 화면을 터치해주세요.

8. 레이어

레이어에 대한 개념이 가장 어렵지만 가장 중요한 작업이니 꼼꼼히 파악해두는 것이 좋습니다. 샌드위치를 층층이 쌓아 올린다 생각해보세요. 레이어는 개체별 공간을 층별로 나누어 층층이 쌓아두는 것입니다.

▌ 레이어 쌓기

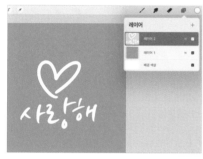

여러 가지 레이어를 만들어서 층층이 구분할 수 있어요. 특히 사진을 삽입하고 글씨를 쓰거나, 그림을 그리고 색칠할 때 레이어 추가를 활용할 수 있어요.

▌ 레이어 순서

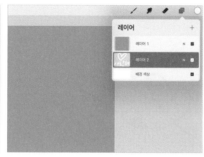

레이어의 순서가 중요한 이유는 이렇듯 레이어의 순서가 뒤바뀌면 글씨가 안 보일 수도 있어요. 항상 레이어의 순서를 잘 체크하면서 작업해주세요.

▌ 순서 이동하기

레이어의 순서를 바꾸고 싶을 땐 이동하고 싶은 레이어를 꾹 눌러서 레이어가 살짝 커지면 아래 혹은 위로 이동해주세요. 너무 오래 이동하다가 그룹화될 수 있으니 주의해주세요.

■ 레이어 숨김

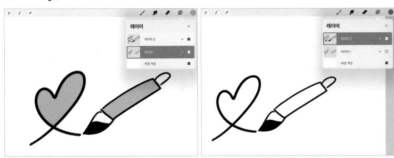

■ 레이어 합치기(직접)

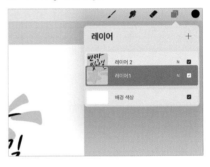

스케치 후 레이어를 추가하여 색칠한 그림입니다. 완성된 그림으로 레이어 숨김 기능을 알아볼게요.

레이어를 왼쪽으로 밀어서 삭제할 수도 있지만 □의 체크를 해제하면 캔버스에서 보이지 않게 숨길 수 있습니다. 색상 레이어의 □체크를 해제하면 스케치만 보관할 수 있기 때문에 이처럼 레이어 숨김 기능을 잘 활용하면 재미있는 활동들을 할 수 있어요.

레이어를 합치는 방법의 하나는 합치고 싶은 레이어들을 손가락으로 꼬집듯이 꼬집어서 직접 합치는 것입니다.

■ 레이어 합치기(메뉴)

■ 레이어 그룹화

다른 방법은 메뉴를 활용하는 것입니다. 합치려는 레이어 중 위에 있는 레이어를 터치하여 메뉴에서 <u>아래 레이어와 병합</u>을 선택해주세요.

그룹으로 묶으려는 레이어 중 위에 있는 레이어를 터치하고 <u>아래로 결합</u>을 선택해 주세요.

TIP) 여러 레이어를 하나로 합치면 위치, 색상 변경 등에 제한이 되니 유의해 주세요. 언제든 레이어를 편집하고 싶다면 레이어를 합치는 것보다 그룹화하는 것을 추천합니다.

▌알파 채널 잠금

알파 채널 잠금이란 브러시를 사용한 영역만 선택된다는 개념으로 색을 칠할 때 많이 사용하게 될 툴입니다. 작업하고자 하는 레이어를 선택 후 **알파 채널 잠금**을 선택하면 레이어 배경이 체크 표시로 바뀝니다.

제스처로 설정하려면 레이어 창을 열고 **알파 채널 잠금**을 하고자 하는 레이어를 손가락 두 개로 오른쪽으로 밀어주세요. 배경이 체크 표시로 바뀌면 설정된 것입니다.

■ 알파 채널 잠금으로 색상 바꾸기

01 하트레이어를 터치하여 **알파 채널 잠금**을 선택합니다. 알파 채널 잠금이 설정되면 브러시로 그린 하트 부분을 제외한 다른 부분에는 채색해도 색이 칠해지지 않아요.

02 변경할 색을 **컬러 피커**에서 골라주세요.

03 다시 하트 그림이 있는 레이어를 터치하여 **레이어 채우기**를 선택하면 하트의 색이 바뀝니다.

9. 색상 팔레트

다양한 방법으로 색상을 선택할 수 있습니다. 색을 직접 지정하거나 이전에 사용한 색상을 다시 선택할 수도 있고 사용 중인 색상을 저장할 수도 있습니다.

원하는 색을 팔레트에서 직접 지정해보세요.

원형 색상 버튼을 꾹 누르면 이전에 사용한 색상으로 변경할 수 있어요.

색상 팔레트의 작업 창이 너무 커서 불편할 땐 회색 바를 눌러 아래로 내려주세요. 작은 창으로 편한 곳에 띄워둘 수 있어요.

10. HOW TO PRACTICE

프로크리에이트에는 다양한 툴과 기능이 있어 적절하게 사용하는 것이 중요합니다. 살펴본 모든 툴을 다 외울 필요는 없습니다. 자주 사용하는 기능들을 익히다 보면 자연스럽게 익숙해질 거예요.

▌직접 써서 연습하는 방법

01 갤러리에서 오른쪽 상단의 + 을 터치하여 새로운 캔버스를 만들어 주세요. 직사각형은 A4, 정사각형은 사용자 지정 캔버스로 200*200mm, DPI는 300으로 만들어 주세요.

02 직접 글씨를 씁니다.

캔버스의 크기는 작업 중에도 바꿀 수 있으니 참고해주세요.

▌예시 파일을 이용하는 방법

예시에 사용한 글씨와 이미지는 페이지 상단 QR코드를 통해 다운로드할 수 있습니다. 직접 글씨를 쓰면서 연습하기 부담스럽다면 예시 파일을 이용해서 연습해 보세요.

01 갤러리에서 오른쪽 상단의 + 을 터치하여 새로운 캔버스를 만들어 주세요. 직사각형은 A4, 정사각형은 사용자 지정 캔버스로 200mm*200mm, DPI는 300으로 만들어 주세요.

02 동작-사진 삽입하기로 다운로드한 이미지를 삽입합니다.

■ 예시 파일을 따라 쓰기 연습하는 방법

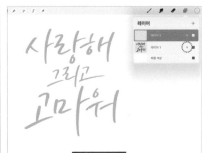

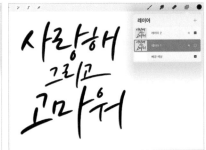

01 갤러리에서 오른쪽 상단의 + 을 터치하여 새로운 캔버스를 만들어 주세요. 직사각형은 A4, 정사각형은 사용자 지정 캔버스로 200*200mm, DPI는 300으로 만들어 주세요.

02 **동작 - 사진 삽입하기**로 다운로드한 이미지 삽입 후 레이어 창에서 레이어 옆 N버튼을 눌러 불투명도를 30으로 줄입니다.

03 새로운 레이어 추가하여 예시 파일을 따라 쓰며 연습해보세요. 연습 후 예시 레이어는 왼쪽으로 밀어 삭제하거나 숨겨주세요.

📖 기억해두면 편리한 모션

01 화면 모션

작업 화면에서 다룰 수 있는 모션

- 📌확대 축소: 손가락 두 개를 펼치거나 오므리기
- 📌캔버스 회전: 손가락 두 개로 화면을 꼬집으며 회전
- 📌뒤로가기: 두 손가락으로 화면 터치
 (※ 길게 누르면 손가락을 뗄 때까지 쭉 빠르게 뒤로가기 가능)
- 📌앞으로가기: 세 손가락으로 화면 터치
 (※ 작업 중인 상태에서 갤러리로 나가면 뒤로가기나 앞으로가기가 되지 않음)
- 📌전체 화면: 네 손가락으로 화면 터치
- 📌세 손가락으로 화면 쓸어내리기:
 자르기 복사하기 복제 붙여넣기 등

02 레이어 창 모션

레이어 창에서 자주 활용하는 모션

- 📌레이어 투명도 조절:
 레이어 창 열기 - 작업하고자 하는 레이어를 손가락 두 개로 터치 - 좌우로 슬라이드하여 불투명도 조절

- 📌레이어 알파 채널 잠금:
 레이어 창 열기 - 작업할 레이어를 손가락 두 개로 오른쪽으로 밀기
 (레이어에 바둑판 모양의 체크 생성 확인)

- 📌레이어 왼쪽으로 밀기:
 잠금 / 복제 / 지우기

⟨필수 설정 방법⟩

이 책의 방법대로 아이패드를 연습하려면 우선 제스처 제어(p.17 참고)를 따라 아래 항목을 책과 동일하게 설정해 주세요. 제스처는 사용이 익숙해진 후에 자신만의 방법으로 변경할 수 있습니다.

- 📌스포이트
- 📌quickshape
- 📌전체화면
- 📌레이어 지우기
- 📌복사 및 붙여넣기

STEP #2
기본 기능으로
간단한 이미지 만들기

66

다양한 기능 중 주로 사용하는 기본 툴을 익히며 단계별로 다양한 이미지를 만들어봅니다. 한 가지 기능으로도 다양한 효과를 만들 수 있기 때문에 충분한 연습이 필수입니다.

1. 전체 색상 바꾸기 #알파채널잠금

DOWNLOAD

개체의 색을 한번에 바꿀 때는 '알파 채널 잠금' 기능을 사용합니다.

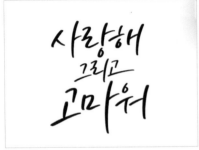

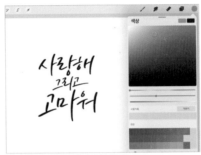

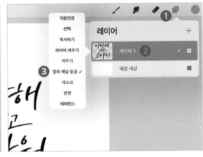

01 새로운 캔버스를 만들고 글씨를 쓰거 나 글씨 이미지 삽입해주세요.

02 변경할 색상을 골라주세요.

03 레이어 창을 열고 글씨가 있는 레이 어를 터치하여 **알파 채널 잠금**을 선택 해주세요. 또는 제스처를 사용하여 손 가락 두 개로 글씨 쓴 레이어를 오른 쪽으로 밀면 바둑판 표시를 확인할 수 있어요.

04 글씨가 있는 레이어를 터치하고 **레이어 채우기**를 선택하면 글씨의 색이 한 번에 변경됩니다.

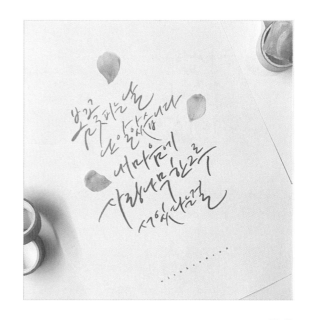

2. 브러시로 부분 색상 바꾸기 #알파채널잠금

개체의 일부 색상만 바꾸고 싶을 때도 '알파 채널 잠금' 기능을 사용할 수 있습니다.

DOWNLOAD

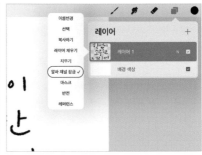

01 새로운 캔버스를 만들고 글씨를 쓰거나 이미지를 삽입해주세요.

02 팔레트에서 부분적으로 변경할 색상을 골라주세요.

03 레이어 창을 열고 글씨가 있는 레이어를 터치하여 **알파 채널 잠금**을 선택해주세요. 또는 제스처를 사용하여 손가락 두 개로 글씨 쓴 레이어를 오른쪽으로 밀면 바둑판 표시를 확인할 수 있어요.

04 브러시 크기를 알맞게 조절해주세요.

05 색을 바꾸고 싶은 부분에 직접 칠해 주세요.

TIP) **동작 - 브러시 커서**를 꼭 활성화해 주세요. 글씨를 쓰거나, 지우개를 지울 때 브러시 커서가 보이지 않으면 다른 부분을 함께 지우거나 겹칠 수 있어요.

01 새로운 캔버스를 만들고 글씨를 쓰거 나 이미지를 삽입해주세요.

02 <u>선택툴 - 올가미</u>를 선택하여 색을 바꾸 고 싶은 부분을 선택해주세요. 올가 미가 다른 부분을 선택하지 않도록 이미지를 확대하며 선택해주세요.

03 변경할 색상을 골라주세요.

04 레이어 창을 열고 글씨가 있는 레이어를 터치하여 **알파 채널 잠금**을 선택해주세요. 또는 제스처를 사용하여 손가락 두 개로 글씨 쓴 레이어를 오른쪽으로 밀면 바둑판 표시를 확인할 수 있어요.

05 글씨가 있는 레이어를 터치하고 **레이어 채우기**를 선택해주세요.

01 새로운 캔버스를 만들고 글씨를 쓰거나 이미지를 삽입해주세요.

02 레이어 창을 열고 글씨가 있는 레이어를 터치하여 **알파 채널 잠금**을 선택해주세요. 또는 제스처를 사용하여 손가락 두 개로 글씨 쓴 레이어를 오른쪽으로 밀면 바둑판 표시를 확인할 수 있어요.

03 브러시 크기를 조절하여 다양한 색상으로 칠해주세요. 색상끼리 경계선이 보이는 정도로 또렷하게 구분하여 칠해주는 것이 좋아요.

04 <u>조정 - 가우시안 흐림 효과</u>를 선택해주세요.

05 오른쪽으로 캔버스를 살짝 밀어주면 흐림 효과 % 가 올라가면서 칠해놓은 색들을 자연스럽게 섞을 수 있어요.

TIP) <u>가우시안 흐림 효과</u>로 변화되는 모습을 자세히 보고 싶다면 캔버스를 확대하여 **뒤로 가기**(손가락 두 개로 화면 터치)와 **앞으로 가기**(손가락 세 개로 화면 터치)를 하며 비교해 보세요.

5. 불필요한 부분 잘라내기 #선택툴 #제스처

일반적으로 '지우개'를 사용하여 지우는 방법도 있지만 '선택툴'과 '제스처'를 활용하면 더욱 쉽고 깔끔하게 넓은 면적까지 지울 수 있습니다.

DOWNLOAD

01 **선택툴 - 올가미**를 선택하여 지우고 싶은 영역을 선택해주세요.

02 세 손가락으로 화면을 쓸어내리면 (P.20 참고) **복사 및 붙여넣기** 메뉴가 나타납니다. **자르기**를 터치해주세요.

03 만약 더 넓은 부분을 깔끔하게 지우고 싶다면 **선택툴 - 올가미**를 선택하고 지우고 싶은 영역을 선택해주세요.

04 **이동툴**을 선택하여 지울 부분을 캔버 스 밖으로 이동시켜주세요.

05 이동 후에 **이동툴**을 한 번 더 눌러서 고정해주세요. 손쉽게 넓은 영역을 지울 수 있어서 가장 많이 활용되는 방법입니다.

01 새로운 캔버스를 만들고 글씨를 쓰거나 이미지를 삽입 후, **선택툴-올가미**로 이동할 부분을 선택해주세요. 부분이 아닌, 레이어 전체를 이동하고 싶다면 바로 **이동툴**을 눌러주세요.

02 **이동툴**을 눌러서 영역을 확인해주세요.

03 원하는 위치로 이동해주세요.

04 **이동툴**을 한 번 더 눌러서 위치를 고정해주세요.

05 **선택툴 - 올가미 - 이동툴**을 이용하여 다양하게 위치를 이동하는 연습을 해보세요.

TIP) **이동툴**을 선택했을 때 사각형 모서리 가까운 곳을 선택하면 개체가 이동되는 것이 아닌 크기가 변형될 수 있으니 모서리에서 멀리 떨어진 곳에 포인트를 두고 이동시켜주세요.

7. 이미지 크기 조절 #올가미 #이동툴

이미지 크기를 조절합니다.

DOWNLOAD

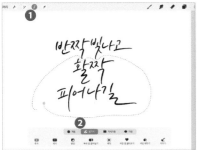

01 새로운 캔버스를 만들고 글씨를 쓰거나 이미지를 삽입 후, **선택툴 - 올가미**로 이동할 부분을 선택해주세요. 부분이 아닌, 레이어 전체를 이동하고 싶다면 바로 **이동툴**을 눌러주세요.

02 **이동툴**을 누르고 메뉴에서 **자유형태**와 **균등** 중에서 선택해주세요. **자유형태**는 이미지의 비율을 자유롭게 조절할 수 있고 **균등**은 이미지 원래의 비율대로 크기를 조절할 수 있어요.

03 사방 모서리 점을 이미지 안쪽으로 끌고 가면 크기가 작아지고 밖으로 끌고 가면 크기가 커집니다. 크기 조절이 끝나면 **이동툴**을 한 번 더 눌러서 고정해 주세요.

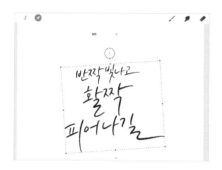

TIP) **이동툴**의 녹색점은 회전축입니다. 이미지의 각도를 자유롭게 바꿀 수 있어요.

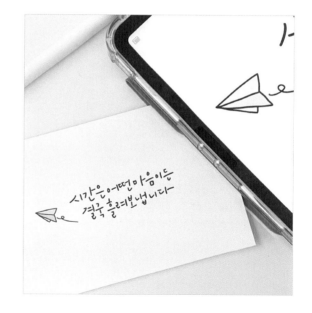

8. 배경 색상 쉽게 채우기 #배경색상레이어

[배경 색상] 레이어를 사용하여 배경색을 가장 쉽게 바꾸는 방법입니다. 바뀌는 배경 색을 바로바로 확인할 수 있습니다.

DOWNLOAD

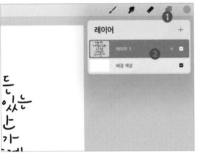

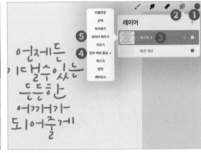

01 새로운 캔버스를 만들고 글씨를 쓰거나 이미지를 삽입 후, 레이어 창을 열고 **배경 색상 레이어**를 선택해주세요.

02 원하는 색상을 선택해보세요. 색상을 누를때마다 이미지의 배경색이 바로바로 바뀌는 것을 볼수 있어요.

03 배경색에 맞추어 글씨 색상도 바꿔보세요. 바꾸고 싶은 글씨 색상을 먼저 선택해주세요. 레이어 창을 열고 글씨 레이어 터치 후, 메뉴에서 **알파 채널 잠금 - 레이어 채우기**를 선택해주세요.(p.33 참고)

9. 레이어를 이용하여 배경 색상 채우기 #레이어추가 #레이어채우기

한 개의 캔버스 안에 여러 가지 작업을 할 때 추천하는 방법입니다.

DOWNLOAD

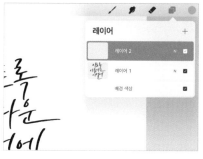

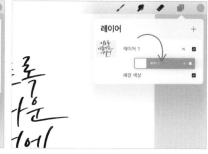

01 새로운 캔버스를 만들고 글씨를 쓰거나 이미지를 삽입 후, <u>레이어</u> 창을 열고 +버튼으로 새로운 레이어를 추가해주세요.

02 레이어의 순서를 [글씨 레이어] – [새 레이어] 로 바꿔주세요. 레이어의 순서는 이동할 레이어를 꾹 눌러서 이동할 위치에 놓으면 바꿀 수 있어요.

03 변경할 배경 색상을 선택해주세요.

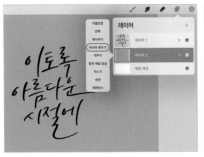

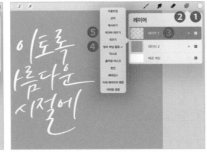

04 레이어 창을 열고 아래로 이동시킨 [새 레이어]를 터치한 후, 레이어 채우기를 선택해주세요.

05 배경색에 맞게 글씨 색상도 바꿀 수 있어요. 바꾸고 싶은 글씨 색상을 컬러 팔레트에서 먼저 선택해주세요. 레이어 창을 열고 글씨 레이어 터치 후, 메뉴에서 알파 채널 잠금 - 레이어 채우기를 선택해주세요.

TIP) 레이어는 레이어 창에 보이는 것처럼 겹겹이 쌓이는 구조입니다. 글씨가 보이기 위해선 당연히 [글씨] 레이어가 [배경] 레이어보다 위에 있어야 합니다. 사진처럼 배경이 더 위에 있으면 글씨가 보이지 않아요. 작업하면서 레이어 순서는 꼭 체크해주세요.

10. 그리기 가이드로 원고지 배경 만들기 #그리기가이드활용

선을 반듯하게 그리거나 도형을 그릴 때, 손글씨를 쓰거나 이미지를 배치할 때 '그리기 가이드'를 사용합니다. 가이드를 활용하여 원고지 형태의 배경 이미지를 만들어 두면 이미지를 꾸미거나 굿즈를 만드는데에도 유용합니다.

DOWNLOAD

01 새로운 캔버스를 만들고 **동작** 메뉴에서 캔버스 - 그리기 가이드를 활성화합니다.

02 **동작 - 캔버스 - 그리기 가이드 편집** 메뉴에서 그리기 가이드의 불투명도, 라인의 두께, 격자 크기 등을 취향대로 조절해주세요.

03 그리기 가이드의 라인을 따라 선을 그려주세요. 대충 선을 긋고 손을 떼지 않은 채로 멈추면 울퉁불퉁했던 선이 반듯한 직선으로 바뀝니다.

04 같은 방법으로 가로획과 세로획을 일정한 간격을 두고 그리면서 원고지 모양을 만들어주세요.

05 새로운 레이어를 추가하여 원고지 위에 들어갈 글씨를 씁니다.

TIP) 그리기 가이드는 이미지와 함께 저장되지 않습니다. 그리드 가이드 설정을 취소하고 싶을 땐 **동작-캔버스-그리기 가이드**의 선택 해제해 주세요.

11. 사진에 글씨 넣기 #사진삽입하기 #선택툴 #이동툴

좋아하는 이미지를 손글씨로 꾸밀 수 있습니다.

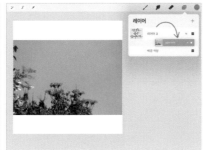

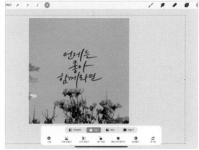

01 새로운 캔버스를 만들고 글씨를 쓰거나 글씨 이미지를 삽입해주세요.

02 **동작-추가-사진 삽입하기**로 배경이 될 사진을 불러옵니다. [사진] 레이어 순서를 [글씨] 레이어 아래로 이동시켜주세요. 레이어 이동은 이동할 레이어를 꾹 눌러서 이동할 위치에 놓으면 바꿀 수 있어요.

03 사진 레이어를 선택하고 **이동툴**을 선택하여 이미지 사방 모서리를 확대 혹은 축소하며 크기와 위치를 조정해주세요. 원하는 위치로 이동했다면 한 번 더 **이동툴**을 눌러서 고정합니다.

 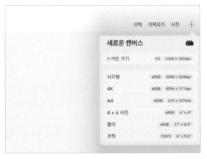

04 사진과 어울리는 색으로 글씨 색을 변경합니다. 먼저 변경할 색상을 고르고 레이어 창에서 글씨 레이어 선택 후 <u>알파 채널 잠금 - 레이어 채우기</u>를 적용합니다.

TIP) 캔버스를 먼저 만들지 않고 갤러리에서 바로 사진 이미지를 불러와서 레이어 추가 후 작업을 하면 사진에 따라 이미지의 해상도가 낮아 깨져 보이거나 글씨를 쓴 후 크기를 조절할 때 이미지가 깨질 위험성이 있어요. 좋은 퀄리티의 작업물이 나올 수 있도록 캔버스를 먼저 만든 후에 사진을 삽입하는 방법을 추천합니다.

12. 기성 폰트 사용하기 #텍스트레이어만들기

이미지 작업 시 손글씨뿐만 아니라 기성 폰트를 사용한 텍스트를 더하면 이미지의 완성도를 높일 수 있습니다. 특히 좋아하는 글귀나 영화 대사를 작업 후, 원작자나 출처를 남길 때 효과적입니다.

DOWNLOAD

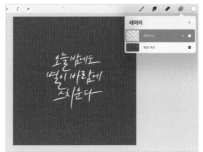

01 새로운 캔버스를 만들고 글씨를 쓰거나 글씨 이미지를 삽입해주세요.

02 [배경 색상] 레이어를 누르고 마음에 드는 배경색으로 꾸며주세요.

03 배경색에 맞게 글씨 색을 변경해주세요. 색상을 먼저 선택하고 레이어 창에서 글씨 레이어를 터치하여 **알파 채널 잠금 - 레이어 채우기**로 글씨 색을 변경합니다.

04 **동작 - 추가** 메뉴에서 **텍스트 추가**를 선택하여 원하는 텍스트를 입력합니다.

05 작성한 텍스트를 손가락으로 두 번 터치 후, **전체 선택**을 누르고 왼쪽 상단의 글씨체 이름을 클릭해주세요.

06 다양한 서체, 스타일, 디자인 중에 어울리는 것을 선택해주세요.

 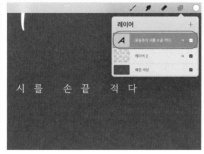

07 **이동툴**로 텍스트의 위치를 이동하거 나 크기를 줄여서 보기 좋게 배치합 니다.

TIP) 텍스트의 색상을 바꾸고 싶을 땐 레이어 창을 열고 텍스 트 레이어를 선택 후 색상을 고르면 선택한 색상으로 텍 스트의 색이 변경됩니다.

13. 컬러 드랍 #바르고쉬운채색

개체를 하나하나 색칠하지 않고도 쉽게 색을 채우는 방법입니다.

DOWNLOAD

01 새로운 캔버스를 만들고 테두리가 있는 그림을 그려주세요. 컬러 드랍을 활용하여 색을 채우려면 브러시는 빈 곳이 살짝 보이는 ✏ **연필 재질 브러시(1-1 브러시)**보단 깔끔한 ✏ **모노라인 브러시(1-2 브러시)** 스타일의 브러시가 좋아요.

02 **컬러 피커**에서 원하는 색상을 고른 후, 꾹 누른 채 색을 채울 공간까지 끌고 와서 떨어트리고 손을 떼주세요.

03 **컬러 피커**를 너무 길게 누르면 이전 색상으로 바뀔 수 있으니 압력을 잘 조절해주세요.

04 다양한 색상을 골라서 라인 안쪽을 알록달록 채워주세요.

TIP) 테두리 선이 완벽하게 연결되지 않으면 도형 안에 색이 채워지지 않으니 라인은 빈틈없이 완벽하게 연결해주세요.

TIP) 색상이 깔끔하게 채워지지 않는 경우, 한계값을 확인해보세요. 컬러를 드롭하고 손을 떼지 않으면 상단에 한계값이 뜹니다. 그대로 손을 오른쪽으로 슬라이드 하여 한계값을 올려주면 색상이 꼼꼼하게 채워지는 것을 확인할 수 있어요.

14. 다중 레이어 선택 #레이어병합 #레이어그룹화

작업 중 여러 레이어를 한 번에 선택하여 편집하는 방법입니다. 합치고 싶은 레이어를 꼬집어서 합치는
방법도 있지만 레이어를 합치면 개체별 수정이 어려워지니 그룹화하는 것을 추천합니다.

DOWNLOAD

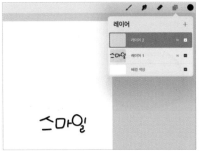

01 새로운 캔버스를 만들고 글씨를 쓰거나 글씨 이미지를 삽입해주세요. 레이어를 분리하여 그림이 들어갈 레이어를 하나 더 추가합니다.

02 새로운 레이어에 글씨와 어울리는 그림을 그려주세요. 그림에 채울 색상을 고르고 컬러 드롭으로 그림 레이어의 색상을 채웁니다.

03 레이어 두 개를 한꺼번에 편집하기 위해서 레이어를 다중 선택합니다. 레이어 하나를 선택한 상태에서 추가 선택하고 싶은 레이어를 오른쪽으로 밀어주세요. 파란색으로 바뀌며 함께 선택됩니다.

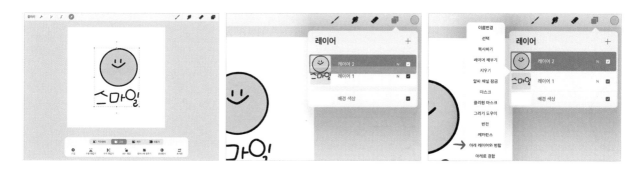

04 **이동툴**을 선택하여 두 개의 레이어의 위치와 크기를 함께 조절해주세요. 조절 후에는 이동툴을 한 번 더 눌러서 고정합니다.

05 두 가지 레이어를 꼬집어주면 레이어를 합칠 수 있어요.

06 또는 레이어 창을 열고 합치려는 레이어 중 위에 있는 레이어를 먼저 선택 후 **아래 레이어와 병합**을 선택하면 레이어를 합칠 수 있습니다.

07 그룹으로 묶을 레이어들을 오른쪽으로 밀어 선택 후 메뉴에서 <u>**그룹**</u>을 선택하면 레이어를 병합하지 않아도 그룹화할 수 있어요.

TIP) 레이어를 합치면 개체별로 수정하기 힘드니 그룹화를 추천합니다. 레이어나 그룹 이름은 얼마든지 변경 가능하니 작업을 하면서 헷갈리지 않도록 이름을 바꿔두세요.

15. 그러데이션 효과 만들기 #클리핑마스크

DOWNLOAD

'클리핑 마스크' 기능을 활용하면 글씨에 그러데이션을 입히거나 그러데이션 배경 효과를 만들 수 있습니다.

01 새로운 캔버스를 만들고 글씨를 쓰거나 글씨 이미지를 삽입해주세요.

02 레이어 창에서 새 레이어를 추가하고 다양한 색상으로 레이어를 채워주세요.

03 넓은 면적은 컬러 드롭으로 채울 수도 있어요.

04 <u>조정 - 가우시안 흐림 효과</u>를 선택 후 오른쪽으로 밀면서 색을 예쁘게 섞어주세요.

05 레이어 창에서 색을 칠해놓은 레이어를 터치하고 **클리핑 마스크**를 설정해주세요. **클리핑 마스크**를 설정했는데도 글씨 색이 바뀌지 않았다면 글씨 레이어가 더 아래에 있는지 순서를 꼭 확인해주세요.

TIP) 그러데이션을 글씨의 배경으로 사용하고 싶다면 색상 레이어를 글씨 레이어 아래로 이동해주세요. 배경 색에 어울리게 글씨 색도 변경하여 그러데이션을 다양하게 활용해보세요.

16. 그림자 효과로 입체감 만들기 #알파채널잠금 #이동툴

개체에 입체감이 있어 보이도록 간편하게 그림자를 만드는 방법입니다.

DOWNLOAD

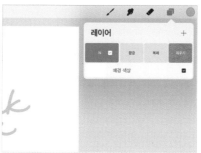

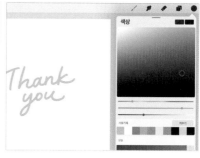

01 새로운 캔버스를 만들고 글씨를 쓰거나 이미지를 삽입해주세요.

02 레이어 창을 열고 글씨 레이어를 왼쪽으로 밀어서 나타나는 메뉴에서 **복제**를 선택해주세요.

03 **컬러 피커**에서 그림자가 될 어두운색을 골라주세요.

04 두 레이어 중 아래에 있는 레이어를 터치하여 **알파 채널 잠금 설정 - 레이어 채우기**를 선택하여 그림자 색으로 변경해주세요.

05 **이동툴**을 선택하여 그림자의 위치를 잡아주세요. 오른쪽 아래로 이동시키고 **이동툴**을 한 번 더 눌러 고정해주세요.

TIP) 좀 더 자연스럽고 싶다면 그림자 레이어의 **알파 채널 잠금**을 해제하고 **조정 - 가우시안 흐림효과**를 설정하여 슬라이드 하며 자연스럽게 조절해주세요. **알파 채널 잠금**이 되어 있으면 **가우시안 흐림효과**를 설정해도 되지 않으니 반드시 해제해주세요.

17. 반짝이는 효과 만들기 #가우시안흐림 #빛산란

흐림 효과를 활용하여 반짝거리는 효과는 만들 수 있습니다. 배경이 어두운 이미지를 꾸미는 데 효과적입니다.

DOWNLOAD

01 새로운 캔버스를 만들고 [배경 색상] 레이어를 어두운색으로 바꿔주세요.(P.54 참고)

02 새로운 레이어를 추가하고 반짝이는 효과가 잘 어울리는 트리를 그리거나 트리 사진을 삽입해 주세요.

03 레이어 창을 열고 새로운 레이어를 추가하여 반짝이는 효과를 줄 그림들을 그려주세요. 색은 흰색이나 노란색 등 어두운 배경에서 눈에 잘 띄는 색으로 그려주세요.

04 반짝이는 효과를 줄 그림 레이어를 왼쪽으로 밀어서 **복제**해주세요.

05 아래에 있는 레이어를 선택하고 **조정** 메뉴에서 **가우시안 흐림 효과**를 선택해 주세요.

06 오른쪽으로 살짝 밀면서 효과를 주세요. 4~6% 정도 올려주면 좋습니다.

07 **조정** 메뉴의 **빛산란**을 선택하고 오른쪽으로 살살 밀면서 반짝임 효과를 주세요.

08 **빛산란** 메뉴의 크기 및 옵션에 따라 다양한 표현이 가능합니다.

18. 투명 파일 만들기 - 텍스트 & 양각 로고 #PNG파일활용

텍스트 또는 손글씨를 로고처럼 사용할 수 있는 투명 파일로 만드는 방법입니다. 작업을 할 때마다 텍스트를 입력하거나 똑같이 그리는 번거로움 대신 배경이 투명한 PNG 파일로 저장해두면 언제든지 원하는 작업에 활용할 수 있습니다.

DOWNLOAD

01 새로운 캔버스를 만들고 **추가 - 텍스트 추가**를 선택하여 원하는 텍스트를 입력해주세요. 이름이나 브랜드명을 입력하여 로고로 만들 수 있어요.

02 작성한 텍스트를 손가락으로 두 번 터치 후 **전체 선택**을 누르고 왼쪽 상단의 글씨체 이름을 클릭해주세요.

03 다양한 서체와 스타일, 디자인을 변경해주세요.

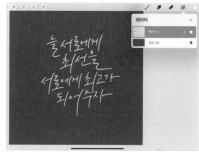

04 [배경 색상] 레이어의 □ 체크를 해제
하여 배경색을 투명하게 바꿔주세요.

05 **동작** 메뉴의 **공유 - PNG - 이미지저장**으
로 투명한 배경의 텍스트 로고 파일
로 저장해주세요.

06 새로운 캔버스를 만들어서 글씨를 쓰
거나 이미지를 준비해주세요. 사진을
삽입하거나, 배경 색상을 채우거나,
글씨 색 바꾸기 등 다양한 방법으로
꾸며주세요.

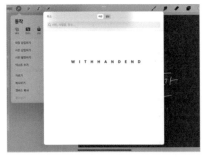

07 **동작** 메뉴에서 **추가 - 사진 삽입하기**로 앞에서 저장했던 텍스트 로고 파일 PNG 이미지를 불러주세요.

08 **이동툴**을 선택하여 원하는 위치로 이동시키고 알맞은 크기로 변형합니다. 이동 후에는 **이동툴**을 한 번 더 눌러서 고정해주세요. 이름이나 로고는 메인 텍스트나 그림보다 작은 크기가 좋습니다.

09 삽입한 PNG 파일은 언제든지 색상을 변경할 수 있어요. 변경할 색상을 먼저 고르고 레이어 창을 열어 텍스트 레이어를 터치 후 **알파 채널 잠금 - 레이어 채우기**를 순서대로 선택해주세요.

TIP) PNG 파일을 만들 때는 레이어 창에서 [배경 색상] 레이어의 □ 체크 표시를 해제하지 않고 저장하면 흰 배경까지 저장되니 체크를 꼭 해제하고 저장해주세요.

10 텍스트뿐만 아니라 손글씨도 양각 형태의 PNG 파일을 만들 수도 있습니다. **✏ 모노라인 브러시(1-2 브러시)**로 도장을 만들어주세요. 이름과 테두리의 두께는 동일하게 그려주세요. 이름을 먼저 쓰고 테두리를 그리는 것이 수월합니다.

11 레이어 창에서 [배경 색상] 레이어의 □ 체크를 해제 후, 동작 메뉴에서 **공유 - PNG**를 선택하여 투명 배경 이미지로 저장해주세요.

12 새로운 캔버스를 만들고 도장 파일을 넣을 글씨를 쓰거나 이미지를 준비하여 도장 PNG를 삽입합니다.(<u>동작 - 추가 - 사진 삽입하기</u>)

13 <u>이동툴</u>로 PNG 파일을 원하는 위치로 이동시키고 크기를 조절합니다. 완료 후 이동툴을 한 번 더 눌러서 고정해주세요. 이름이나 로고는 메인 글씨보다 작은 크기가 좋습니다.

14 삽입한 PNG 파일은 언제든지 색상을 변경할 수 있어요. 변경할 색상을 고르고 레이어 창을 열어 레이어를 터치 후 <u>알파 채널 잠금 - 레이어 채우기</u>를 순서대로 선택해주세요.

19. 투명 파일 만들기 - 음각 로고 #자동선택 #PNG파일활용

앞에서 만들었던 양각 투명 배경 파일을 이용하여 음각 형태의 도장 파일도 만들 수 있습니다. 자동 툴은
다루는 게 다소 어려울 수 있으니 차근차근 따라 해보세요.

DOWNLOAD

01 ✏ **모노라인 브러시(1-2 브러시)**로 도장을 만들어주세요. 이름과 테두리의 두께를 동일하게 그려주세요. 이름을 먼저 쓰고 테두리를 그리는 것이 수월합니다.

02 도장을 그렸던 색상과 반대되는 색상을 골라서 도장 안쪽의 흰 부분에 컬러 드랍으로 색상을 채워주세요.

03 'ㅁ'이나 'ㅇ', 'ㅎ' 등 안쪽의 흰 부분까지 모두 컬러 드랍으로 색상을 채워주세요. 선이 완벽하게 연결되어 있어야 도형 안에 색상이 채워집니다.

081 ♣

04 **선택툴**에서 **자동 - 추가**를 선택하여 색상을 넣은 모든 부분을 터치해주세요. 터치하는 부분들의 색상이 바뀌면서 선택됩니다.

05 세 손가락으로 화면을 쓸어내려서 **복사 및 붙여넣기** 메뉴를 띄우고 **자르기 및 붙여넣기**를 눌러주세요.

06 레이어 창을 열고 처음에 양각으로 써두었던 레이어의 □ 체크를 해제하여 숨기거나 왼쪽으로 밀어서 삭제해주세요.

07 레이어 창에서 [배경 색상] 레이어의 □ 체크 해제 후, **동작** 메뉴에서 **공유 - PNG**를 선택하여 투명 배경 이미지로 저장해주세요.

08 새로운 캔버스에 도장 파일을 넣을 글씨를 쓰거나 이미지를 준비해주세요.

09 저장했던 도장 PNG 파일을 삽입 후 **(동작 - 추가 - 사진 삽입하기) 이동툴**로 원하는 위치에 두고 크기를 조정해주세요. 이름이나 로고는 메인보다는 작은 크기가 좋습니다. 이동 후 **이동툴**을 한 번 더 눌러서 고정해주세요.

10 삽입한 PNG 파일은 언제든지 색상을 변경할 수 있어요. 변경할 색상을 고르고 레이어 창을 열어 레이어를 터치 후 **알파 채널 잠금 - 레이어 채우기**를 순서대로 선택해주세요.

TIP) **선택툴 - 자동 기능** 선택 후 컬러드랍한 부분을 터치하고 오른쪽으로 천천히 밀어 올려 선택 한계값을 조절하면 더 디테일하게 영역을 선택할 수 있습니다.

선택 한계값이 낮을 경우 더 두꺼워질 수 있고 선택 한계값이 너무 높을 경우 전체가 선택될 수 있으니 조금씩 높이면서 선택해 주세요.

20. 누끼따기 #자동선택 #곡선 #색조채도밝기

종이에 쓰거나 그린 것을 아이패드를 이용해 이미지파일로 저장하는 방법입니다. 아이패드에 직접 쓰는 것도 편리하지만 펜으로 쓴 느낌 그대로 이미지 파일로 만들고 싶거나, 글씨의 색상을 바꾸거나 다양한 배치로 바꾸고 싶을 때 사용할 수 있습니다.

DOWNLOAD

01 흰 종이에 검은색으로 글씨를 쓰고 그림자가 지지 않게 사진을 찍어주세요.

02 새로운 캔버스를 만들고 **동작 - 추가 - 사진 삽입하기**로 글씨를 찍은 사진을 불러옵니다. **이동툴**로 위치와 크기를 조절 후 **이동툴**을 한번 더 눌러서 고정시켜 주세요.

03 **조정** 메뉴에서 **곡선**을 선택 후 직선 라인을 두 번째 칸의 세로획을 오른쪽 아래로 내리고 네 번째 칸의 세로획을 왼쪽 위로 올립니다. 최대한 흰 배경에 검정 글씨가 나오도록 체크하면서 조절해주세요.

04 **조정** 메뉴에서 **색조, 채도, 밝기**를 선택하고 채도를 0%로 내려주세요.

05 **선택툴**에서 **자동**을 선택하고 흰 부분들을 모두 선택해주세요. 이때 선택 한계값을 확인하여 디테일하게 잡아주면 좋습니다.

06 'ㅁ', 'ㅇ', 'ㅎ'등 안쪽의 흰 부분까지 모두 선택해주세요. 옆부분을 터치하지 않도록 그림을 확대하여 꼼꼼하게 선택해주세요.

07 세 손가락으로 쓸어내려서 **복사 및 붙여넣기** 메뉴에서 **자르기**를 선택해주세요. 글씨의 누끼가 깔끔하게 분리됩니다.

08 잘 분리되었는지 이동툴로 확인합니다. 이동툴의 사각 테두리가 글자를 벗어나는 경우 깔끔하게 분리되지 않은 것입니다. 이럴 땐 이동툴로 분리되지 않은 부분들을 캔버스 밖으로 최대한 밀어내면서 캔버스 위에는 글자만 남겨주세요.

09 [배경 색상] 레이어의 색을 변경하거나, 글씨 색상을 알파 채널 잠금 기능으로 다양하게 변경하여 이미지를 완성해보세요.

21. 글자 테두리 만들기 #스트로크 #자동선택

글자에 테두리 효과를 넣어서 두께감을 만들어 줄 수 있습니다.

DOWNLOAD

01 새로운 캔버스를 만들고 글씨를 쓰거나 이미지를 삽입해주세요.

02 레이어 창에서 글씨 레이어를 왼쪽으로 밀어서 **복제**해주세요.

03 먼저 **컬러 피커**에서 테두리로 만들 색을 골라주세요. 밑에 있는 레이어를 터치하여 **알파 채널 잠금**을 걸고(또는 손가락 두 개로 글씨 쓴 레이어를 오른쪽으로 밀어주세요.) 다시 레이어를 터치하여 **레이어 채우기**를 선택합니다.

04 테두리 색상을 채웠던 레이어의 <u>알파 채널 잠금</u>을 해제해주세요. 손가락 두 개로 레이어를 오른쪽으로 밀어도 해제됩니다.

05 이어서 <u>조정</u> 메뉴에서 <u>가우시안 흐림 효과</u>를 선택하고 오른쪽으로 밀면서 4~5%로 올려주세요.

06 <u>선택툴</u>에서 <u>자동-색상채우기</u>를 실행합니다.

07 한 글자씩 테두리 작업을 합니다. 글자의 중앙을 터치한 다음 선택 한계값을 조절하며 테두리를 만듭니다. 글자마다 한계값이 다를 수 있으니 캔버스를 크게 확대하여 터치한 상태로 위아래로 한계값을 조절하며 작업해주세요.

08 한계값에 따라서 색상 전체가 채워질 수 있으니 조심합니다. 잘못 선택될 경우 뒤로가기를 터치하거나 제스처를 활용하여 손가락 두 개로 화면을 터치해서 이전 단계로 돌아갑니다.

09 **알파 채널 잠금** 기능을 활용하여 글자 색상도 자유롭게 꾸며주세요.

22. 알록달록 스크래치 만들기 #지우개

지우개 툴을 사용하여 어린 시절 추억의 생채기를 이미지를 만들 수 있습니다.

DOWNLOAD

01 새로운 캔버스를 만들고 알록달록 여러 색상으로 빈틈없이 레이어를 채워주세요. QR코드의 이미지를 삽입해도 좋아요.

02 **컬러 피커**에서 검정색을 선택하고 레이어 창에서 **+**를 눌러 새로운 레이어를 추가해주세요. 새로운 레이어를 터치하고 **레이어 채우기**로 검정색을 채워주세요.

03 지우개 메뉴에서 브러시를 선택하여 그림을 그리고 글씨를 쓰듯이 지워주세요. 알록달록한 색이 모양대로 드러납니다.

23. 도형 안에 사진 넣기 #클리핑마스크

다양한 도형 안에 사진을 넣어 프레임 효과를 만들 수 있습니다. 사각형 안에 사진을 넣어 폴라로이드 느낌을 만들거나 배경이 화려한 인물사진, 특정 대상을 강조하고 싶을 때 좋은 방법입니다.

01 새로운 캔버스를 만들고 **선택툴**에서 타원을 선택합니다. **색상 채우기**를 클릭하고 캔버스에 드래그하여 원을 만들어주세요.

02 **동작** 메뉴에서 도형 안에 넣고 싶은 사진을 **사진 삽입하기**로 추가해주세요. 사진을 삽입하면 자동으로 **이동툴**이 활성화되니 위치와 크기를 조절하고 **이동툴**을 한 번 더 눌러 고정합니다.

03 레이어 창을 열고 레이어의 순서가 [사진] - [원형이미지] 순서인지 확인합니다. 이동이 필요하다면 이동하려는 레이어를 꾹 눌러서 이동해주세요.

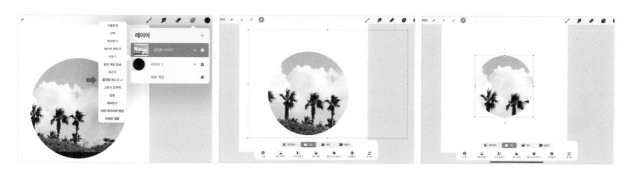

04 사진 레이어를 터치하고 **클리핑 마스크**를 선택하면 그려두었던 도형 안에 이미지가 들어갑니다.

05 사진 레이어를 터치하고 **이동툴**을 눌러 도형 안 사진의 크기나 위치를 조절해주세요.

06 도형 레이어를 터치하고 **이동툴**을 누르면 도형의 크기나 위치가 조절됩니다. 두 레이어를 같이 이동하거나 조절할 때는 다중 선택 후 조절해주세요. 더 이상 수정할 것이 없는 레이어라면 병합 후 이동하거나 조절해도 됩니다.

07 레이어 창에서 새로운 레이어를 추가하여 사진과 어울리는 문구를 적고 마무리합니다.

08 응용해서 조금 더 자연스러운 도형 프레임을 만들 수 있어요. 새로운 캔버스를 만들고 ✏ **배경 브러시**를 선택하여 연한 회색이나 상아색으로 빈 캔버스를 칠해주세요.

09 레이어 창을 열고 새로운 레이어를 추가하여 글씨와 그림으로 자유롭게 꾸며주세요.

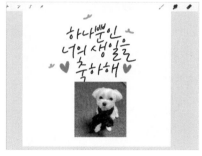

10 레이어 창을 열고 새로운 레이어를 추가합니다. **선택툴**에서 **타원 - 색상 채우기**로 동그란 원을 만들어 주세요.

11 원형을 만들 때 **브러시 - 머티리얼** 메뉴에서 ✐**아발론 브러시**로 칠해주면 번지는 느낌이 나면서 더 자연스러운 프레임이 만들어집니다.

12 도형안에 들어갈 이미지를 삽입해주세요.(**동작 - 추가 - 사진 삽입하기**) 사진을 삽입하면 자동으로 **이동툴**이 활성화됩니다. 사진을 원형 도형 위로 이동 후에는 **이동툴**을 한 번 더 눌러서 고정해주세요.

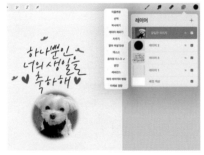

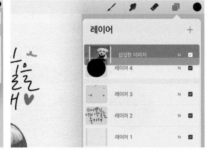

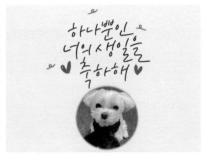

13 레이어 창을 열고 레이어 순서가 [사진] - [도형] 순인지 확인 후 사진 레이어를 터치하여 **클리핑 마스크**를 선택해주세요. 그리고 **이동툴**로 사진의 크기를 알맞게 조정합니다.

14 도형 레이어와 사진 레이어를 꼬집어서 레이어를 합쳐서 완성합니다.

📓 자주 하는 질문

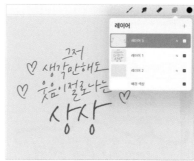

Q 레이어에 글씨가 안 써져요.

Q 이동할 부분을 올가미로 부분 선택 후 **이동툴**을 눌렀는데 이동이 안 돼요.

Q '숨겨진 레이어'라는 창이 자꾸 떠요.

A **알파 채널 잠금**이 되어있으면 글씨를 추가로 쓰려고 해도 써지지 않아요. 항상 레이어의 상태를 파악해두세요. 레이어를 터치하여 **알파 채널 잠금**을 해제 후 작업해주세요.

A 해당 레이어가 선택되어 있는지 확인해주세요. '상상'이라는 글씨의 크기를 조절하고 싶은데 레이어 창을 보면 하트 그림 레이어가 선택되어있기 때문에 이동이 되지 않습니다. 이동하고자 하는 레이어를 잘 선택하였는지 확인하고 작업해주세요.

A 작업하고자 하는 레이어가 숨겨져 있으면 '숨겨진 레이어'라는 안내가 뜹니다. 반드시 작업할 레이어가 활성화되었는지 ☐ 체크를 꼭 확인하고 작업해주세요.

STEP #3
기능 활용하여
완성도 높은 이미지 만들기

66

이제 충분히 연습한 기능들로 완성도 높은 이미지를 만들어봅니다. 어떤 기능을 어떻게 활용하면 작업물이 더 돋보일 수 있는지 고민하면서 따라 해보세요. 응용하여 나만의 이미지를 만들 수 있습니다. 특히 종이와 아이패드를 함께 사용하여 종이에만 쓰면 제약이 많아서 하지 못했던 다양한 이미지들을 만들어 볼 수 있습니다.

1. 화려한 이미지에 글씨 넣기 #이미지투명도활용하기

화려한 이미지에는 어떤 글씨를 넣어도 잘 보이지 않습니다. 투명도를 활용하여 이미지의 화려함은 살리면서 감성적인 글씨를 더하는 방법입니다.

DOWNLOAD

01 새로운 캔버스를 만들고 글씨를 쓰거나 글씨 이미지를 삽입해주세요.

02 **동작** 메뉴에서 **사진 삽입하기**를 선택하여 화려하고 복잡한 이미지를 불러옵니다.

03 레이어 순서가 [글씨] - [사진] 순서가 될 수 있도록 사진 레이어를 글씨 레이어 아래로 이동시켜주세요. 그리고 사진 레이어를 선택하고 **이동툴**로 캔버스에 맞게 사이즈를 조절합니다.

04 레이어 창을 열고 새로운 레이어를 추가해주세요. 레이어 순서가 [글씨] – [새로운 레이어] – [사진] 순서가 되도록 새로운 레이어의 위치를 이동합니다.

05 **컬러 피커**에서 검정색을 고르고 새로운 레이어를 터치하여 **색상 채우기**를 해주세요. 검은색 레이어가 됩니다.

06 검은색 레이어의 **N**을 눌러서 레이어의 불투명도를 글자와 사진이 보이는 정도로 조절해주세요. 혹은 제스처 기능으로 두 손가락으로 레이어를 터치하고 슬라이드 해도 불투명도를 조절할 수 있어요.

07 글씨 색은 밝은색이 잘 어울려요. 글씨 색을 변경하려면 **컬러 피커**에서 변경할 색을 고른 후, 글씨 레이어 터치하고 **알파 채널 잠금 - 레이어 채우기**를 선택합니다.

08 이름 로고를 PNG 파일로 만들어 두었다면(P.76 참고) 삽입하여 마무리 해주세요. 완성도 높은 이미지가 됩니다.

2. 캔버스와 비율 다른 이미지 활용하기 #스포이트

캔버스와 비율이 다른 이미지를 사용하고 싶다면 이미지에서 색상을 직접 추출하여 배경을 채울 수 있습니다. 복잡한 사진은 어렵지만 하늘이나 바다, 땅처럼 무늬 없이 텅 비어있는 배경의 이미지를 작업할 때 유용합니다.

DOWNLOAD

01 **추가-사진 삽입하기**로 사진을 불러옵니다. **이동툴**로 사진의 넓은 배경이 있는 방향으로 위 혹은 아래로 이동시키고 **이동툴**을 한 번 더 눌러서 고정해 주세요.

02 **스포이트툴**(P.17 참고)을 이용하여 사진의 넓은 배경 쪽 맨 끝 색상을 추출해 주세요.

03 프로크리에이트 기본 브러시 중에 '머티리얼' 브러시 중에 🖊 **아발론** 또는 🖊 **와틀버드**를 선택합니다.

04 브러시를 크게 키워서 부족한 부분의 색상을 자연스럽게 채워주세요.

05 브러시로 슥슥 칠하는 것도 좋지만 톡톡 두드리면서 조금씩 채워나가면 좀 더 자연스럽게 채울 수 있어요.

06 레이어 창에서 새로운 레이어를 추가하고 사진과 어울리는 문구를 작성해보세요. 또는 글씨 이미지를 삽입해도 좋아요. 글씨 색은 이미지에 따라 잘 보이는 색으로 바꿔주세요. (알파 채널 잠금 활용)

3. 종이에 쓴 손글씨 이미지 만들기 #아날로그와디지털의조화

흰 종이에 글씨를 바로 쓰기 부담스럽다면, 수정도 삭제도 편리한 아이패드를 활용하여 마치 종이에 직접 쓴 것처럼 작업할 수 있습니다.

DOWNLOAD

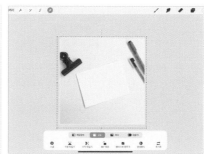

01 빈 종이가 놓인 이미지를 촬영합니다. 이때 비스듬히 찍는 것이 아닌 위에서 아래로 찍어서 그림자가 없는 이미지가 좋아요.

02 새로운 캔버스를 만들고 **동작 - 추가 - 촬영한 사진 삽입하기**로 찍어둔 사진을 삽입합니다. **이동툴**로 위치와 크기를 조정하고 한 번 더 **이동툴**을 눌러 고정해 주세요.

03 레이어 창에서 새로운 레이어를 추가하여 종이에 들어갈 문구를 쓰거나 글씨 이미지를 삽입해 주세요. 새로운 레이어를 추가 하지 않고 사진 레이어에 쓰면 글씨를 편집할 수 없으니 반드시 레이어를 추가해서 써주세요.

04 글씨 레이어를 선택 후 **이동툴**로 빈 종이에 쓴 것처럼 크기와 위치, 각도를 조절해 주세요. 각도는 **이동툴**을 누르고 생기는 녹색 점을 왔다 갔다 이동하면서 조절할 수 있어요.

05 자연스러운 합성을 위해서 글씨 레이어의 N을 누르거나 두 손가락으로 레이어를 터치하여 레이어 불투명도를 80~90%로 줄여주세요.

4. 간단하게 빈티지 감성 사진 만들기 #가우시안흐림효과 #불투명도조절

평범하게 종이에 쓴 글도 아이패드에서 약간의 흐림 효과를 사용하면 감성적인 이미지로 만들 수 있습니다.

DOWNLOAD

01 종이에 글씨를 써주세요. 프로크리에이트에서 새로운 캔버스를 만들고 **동작 - 추가 - 사진 촬영하기**로 직접 사진을 찍어 주세요. 비스듬히 찍는 것이 아닌 위에서 아래로 그림자가 지지 않게 찍어주세요.

02 레이어 창을 열고 새로운 레이어를 추가해 주세요. **모노라인 브러시(1-2 브러시)** 검은색으로 잎사귀 모양을 그리거나 다운받은 이미지를 삽입합니다.

03 레이어 창에서 잎사귀 레이어를 터치하고 **조정**메뉴에서 **가우시안 흐림효과**를 선택합니다. 8~10%로 조절해 주세요.

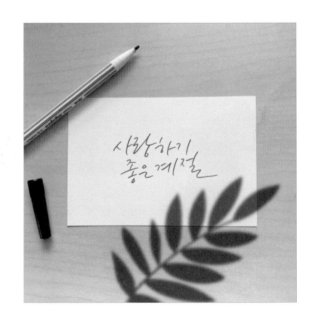

04 레이어 창에서 잎사귀 모양 레이어의 N을 누르거나 두 손가락으로 레이어를 터치하여 불투명도 조절하여 완성해 주세요. 65~70%로 줄이면 적당합니다.

5. 이미지에 아웃포커싱 효과 주기 #펜슬가우시안흐림효과

평범한 사진에 아웃포커싱 효과를 만들어 주어 강조하고 싶은 부분을 더 돋보이게 할 수 있습니다. 또는
모자이크가 필요할때도 유용합니다.

DOWNLOAD

01 새로운 캔버스를 만들고 효과를 줄 사
진을 삽입해 주세요.(**동작 - 추가 - 사진
삽입하기**) **이동툴**로 적절한 크기와, 위
치를 조절 후 **이동툴**을 한 번 더 눌러
서 고정합니다.

02 **조정** 메뉴에서 **가우시안 흐림효과**를 선
택합니다. 가우시안 흐림효과 창을
눌러서 **레이어**를 **펜슬**로 바꿔주세요.

03 **브러시** 중 '에어브러시' 메뉴에서 **미
디움 혼합 브러시** 브러시를 선택하여
흐리게 만들고 싶은 부분들을 색칠하
듯이 칠해주세요. 아웃포커싱 느낌이
나도록 잘 체크하며 칠합니다.

04 손가락을 좌우로 움직이며 흐림 정도를 조절해 주세요.

05 레이어 창을 열고 새로운 레이어를 추가하여 사진과 어울리는 문구를 작성해 주세요. 또는 글씨 이미지를 삽입하여 완성도를 높여주세요.

6. 어플처럼 노이즈 필터 효과 만들기 #노이즈효과

필터 앱을 사용한 것처럼 노이즈를 더하여 빈티지 감성 이미지를 만들 수 있습니다.

DOWNLOAD

01 새로운 캔버스를 만들고 사진을 삽입해 주세요.(동작 - 추가 - 사진 삽입하기) 이동툴로 위치와 크기를 조절 후 이동툴을 한 번 더 눌러 고정합니다. 조정메뉴에서 노이즈 효과를 선택 후 화면을 슬라이드 하여 15~20% 올려주세요.

02 조정메뉴에서 색조.채도.밝기를 선택하여 채도를 약간 줄여주세요.

03 레이어 창에서 새로운 레이어를 추가하여 어울리는 문구를 작성해 주세요. 모든 작업은 편리한 수정을 위해서 콘텐츠마다 레이어를 추가하며 작업하는 것이 좋습니다.

7. 잡지 느낌의 이미지 만들기 #지우개 #레이어불투명도

캘리그라피와 폰트 등 다양한 콘텐츠들을 조화롭게 배치하면 평범한 이미지도 잡지 느낌의 세련된 이미지로 만들 수 있습니다.

DOWNLOAD

01 새로운 캔버스를 만들고 글씨를 쓰거나 글씨 이미지를 삽입해 주세요.

02 사진을 삽입하고(**동작 - 추가 - 사진 삽입하기**) 레이어 창에서 레이어 순서를 [글씨] – [사진] 순서로 변경합니다.

03 글씨 레이어를 터치 후 **이동툴**을 선택하고 적당한 위치에 글씨를 올려주세요. 글씨는 사진과 약간 겹치는 위치가 좋아요.

04 레이어 창을 열고 글씨 레이어의 **N**을 누르거나 두 손가락으로 레이어를 터치하여 불투명도를 적절하게 조절해 주세요. 그리고 지우개로 글씨와 사진이 겹치는 부분을 깔끔하게 지워서 사진 뒤에 글씨가 배경으로 깔린 것처럼 만들어 주세요.

05 레이어 창에서 글씨 레이어의 **N**을 눌러 불투명도를 다시 100으로 올려주세요.

06 여러 텍스트를 추가하여 다양하게 꾸미고 **스포이트툴**을 이용하여 사진 속 색들을 추출하여 글씨 색도 바꿔서 완성해 주세요.

8. 폴라로이드 이미지 만들기 #클리핑마스크

매번 출력하는 폴라로이드가 부담스럽다면 클리핑 마스크를 사용하여 간단하게 디지털 이미지로 만들어서 보관할 수 있습니다.

DOWNLOAD

01 새로운 A4 크기의 직사각형 캔버스를 만들어 주세요. **올가미툴**의 **직사각형 - 색상 채우기**로 화면을 드래그하여 정사각형을 만듭니다. 만든 후 **올가미툴**을 한 번 더 눌러서 해제해야 완성됩니다.

02 폴라로이드로 만들고 싶은 사진을 삽입합니다.(**동작-추가-사진 삽입하기**)

03 레이어 창을 열고 레이어 순서를 [사진] - [사각형] 순서로 변경해 주세요. 그리고 사진 레이어를 터치하여 **클리핑 마스크**를 설정합니다.

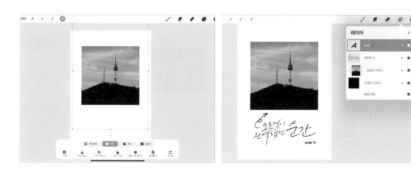

04 **이동툴**을 눌러서 사진의 크기 및 위치를 조정합니다.

05 레이어 창에서 새로운 레이어를 추가하여 폴라로이드와 잘 어울리는 글씨를 써주세요. 다양하게 추가합니다.

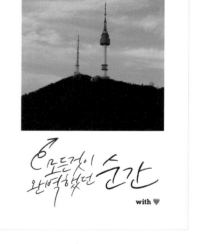

9. 인생네컷 만들기 #복제 #스냅 #자석 #클리핑마스크

클리핑 마스크를 사용하면 나만의 인생네컷 이미지도 직접 만들 수 있습니다. 아이패드로 만드는 인생네컷은 다양한 글씨 및 그림으로 마음껏 꾸밀 수 있습니다.

DOWNLOAD

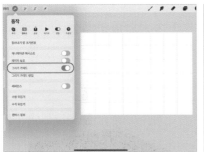

01 새로운 A4 크기의 직사각형 캔버스를 만들어 주세요. **동작** 메뉴에서 **캔버스 - 그리기 가이드**를 활성화합니다.

02 **올가미 - 직사각형 - 색상 채우기**로 직사각형을 만들어 주세요. 총 4개의 사각형을 만들어야 하니 크기를 잘 맞춰 주세요.

03 레이어 창을 열고 사각형 레이어를 왼쪽으로 밀어 복제해 주세요.

04 **이동툴**에서 **스냅** 메뉴를 클릭하여 **자석**, **스냅** 항목을 활성화해 주세요. 그리고 복제한 네모를 이동합니다.

05 같은 방법으로 2개 더 복제해서 총 4개의 사각형을 만들어 주세요.

06 레이어 창을 열고 사각형 레이어를 터치하여 헷갈리지 않게 순서에 맞게 이름을 바꿔주세요.

07 네 컷 안에 넣고 싶은 사진을 가져옵니다.(동작 - 추가 - 사진 삽입하기) 이동툴로 첫 번째 사각형 위에 사진을 올려주세요.

08 레이어 창을 열고 레이어 순서를 [사진] - [사각형] 순서로 변경해 주세요. 사진 레이어를 터치하고 클리핑마스크를 설정합니다.

09 레이어 창에서 사진 레이어를 터치 후 이동툴로 원하는 위치와 크기를 조절해 주세요. 조절 후 이동툴을 한 번 더 눌러 고정합니다.

10 나머지 3개의 사각형에도 같은 방법으로 사진을 하나씩 넣어주세요.

11 레이어 창을 열고 새 레이어를 추가해주세요. 사진 위에 그림을 그리거나 글씨를 써서 다양하게 꾸며주세요.

12 [배경 색상] 레이어의 색을 변경하면 인생네컷 프레임 색도 다양하게 바꿀 수 있어요.

10. 메뉴판 이미지 만들기 #올가미

DOWNLOAD

올가미툴을 사용하면 나만의 홈 카페, 지인들과의 홈파티에서 사용할 수 있는 센스있는 메뉴판을 손쉽게 만들 수 있습니다. 사업장에서도 바로 사용할 수 있는 완성도 높은 메뉴판을 직접 제작해보세요.

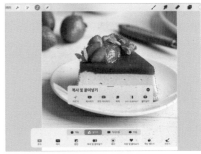

01 새로운 캔버스를 만들고 메뉴판에 들어갈 메뉴 사진을 삽입합니다.(**동작 - 추가 - 사진 삽입하기**)

02 **선택툴**에서 **올가미**로 사진 속의 디저트를 선택해 주세요.

03 세 손가락으로 화면을 쓸어내리고 팝업 메뉴에서 **자르기 및 붙여넣기**를 선택합니다.

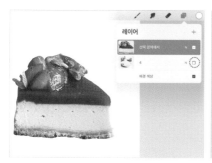

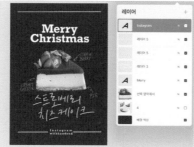

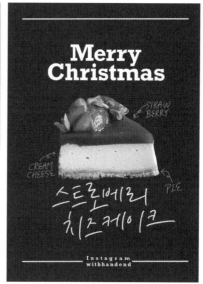

04 불필요한 나머지 부분 레이어는 ☐ 체크를 해제하여 숨기거나 왼쪽으로 밀어 삭제해 주세요.

05 레이어 창에서 새로운 레이어를 추가하고 필요한 글씨와 텍스트를 추가하며 메뉴판을 만들어 주세요. [배경 색상] 레이어의 색을 바꾸거나 글씨 색을 바꾸며 적절하게 꾸밀 수 있어요.

11. 라인드로잉 그리기 #이미지단순화

좋아하는 사진을 나만의 일러스트로 표현하는 방법입니다. 라인드로잉은 너무 복잡한 이미지보다 간단한 사진으로 시작하는 것이 좋습니다. 특히 내가 자주 사용하거나 내 방 사물들, 관심사 위주로 그려보세요.

DOWNLOAD

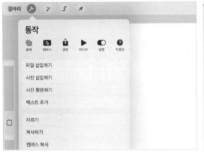

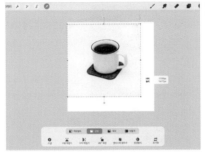

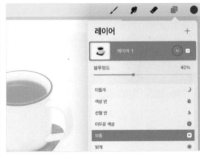

01 새로운 캔버스를 만들고 **동작 - 추가 - 사진 삽입하기**로 라인 드로잉 할 사진을 추가해 주세요.

02 사진을 불러오면 기본적으로 **이동툴**이 활성화됩니다. 크기를 적절하게 조절하고 위치를 잡아주세요. 이동 후에는 **이동툴**을 한 번 더 눌러 위치를 고정합니다.

03 레이어 창을 열어서 삽입한 사진의 불투명도를 조절해 주세요. 레이어의 **N**을 누르면 불투명도를 조절할 수 있어요. 또는 두 손가락으로 레이어를 터치 후 슬라이드 하면 불투명도를 조절할 수 있어요.

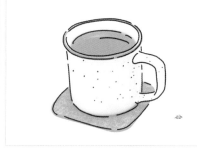

04 사진 레이어 위에 +를 눌러 새로운 레이어를 추가해 주세요.

05 새로운 레이어에 사진을 따라 그림을 그려주세요. 테두리를 만든다는 느낌으로 라인을 다 연결해서 그리는 것보다 중간중간 라인을 끊어서 그려주면 더 자연스러워요.

06 사진 레이어의 체크를 해제하여 감추거나 레이어를 왼쪽으로 밀어 삭제해 주세요.

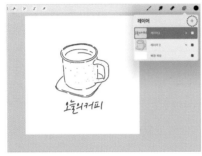

07 레이어 창을 열어서 새로운 레이어를 추가하고 그림과 어울리는 글씨로 장식합니다. 또는 QR코드에 있는 이미지를 추가하여 꾸며주세요.

08 레이어 창에서 [배경 색상] 레이어를 선택하여 그림과 어울리는 색상으로 변경해 주세요.

09 그림과 글씨를 좀 더 어울리는 색으로 바꾸고 싶다면 먼저 색을 고르고 레이어 창을 열어서 변경할 레이어를 터치하여 **알파 채널 잠금** 설정 후 **레이어 채우기**로 색을 변경해 주세요.

12. 라인드로잉 색칠하기 #라인드로잉

라인드로잉에 채색을 더하여 더 예쁘고 완성도 높은 그림을 완성할 수 있습니다.

DOWNLOAD

01 새로운 캔버스를 만들고 라인 드로잉 으로 그릴 사진을 가져옵니다.(**동작 - 추가 - 사진 삽입하기**) **이동툴**로 위치와 크기를 조절 후에 **이동툴**을 한 번 더 눌러 고정해 주세요.

02 레이어 창을 열고 사진의 투명도를 조절해주세요. **N**을 누르고 불투명도 를 30% 정도로 낮춥니다. 또는 두 손 가락으로 레이어 터치 후 슬라이드 하여 불투명도를 조절해 주세요.

03 레이어 창에서 레이어를 추가하고 사 진의 테두리를 따라 그려주세요. 선을 이어서 그리는 것보다 조금씩 끊어서 그리는 것이 더 자연스럽습니다.

04 레이어 창에서 사진 레이어의 ☐ 체크를 해제하여 숨기거나 밀어서 삭제해 주세요. 그리고 새로운 레이어를 추가하여 레이어 순서를 [스케치] – [새로 추가한 레이어]로 변경합니다.

05 **동작** 메뉴에서 **캔버스 - 레퍼런스 - 이미지**를 선택하여 기존의 사진 이미지를 띄워주세요.

06 이미지를 보며 새로 추가한 레이어에 채색을 합니다. 스케치한 레이어에 직접 칠하면 수정하기 어려우니 반드시 새로운 레이어를 추가하여 칠해주세요.

07 스케치 레이어와 색상 레이어를 함께 이동하려면 한 개의 레이어 선택 후 같이 이동하려는 다른 레이어를 오른쪽으로 밀면 다중 선택이 됩니다. 다중 선택 후 **이동툴**을 눌러 원하는 위치와 크기에 맞게 조절해 주세요.

08 레이어 창에서 새로운 레이어 추가 후 간단한 캘리그라피나 텍스트로 마무리해 주세요.

13. 그리드 이미지 만들기 #그리기가이드

그리기 가이드를 활용하여 가이드라인 배경 이미지를 만들어 두면 다이어리, 메모장 등 빈티지한 느낌의
이미지를 만들 수 있습니다.

DOWNLOAD

01 새로운 캔버스를 만들고 **동작** 메뉴에서 **캔버스 - 그리기 가이드**를 활성화해주세요. 그리고 그리기 가이드 편집을 선택합니다.

02 격자 크기는 원하는 만큼 조절하고 불투명도는 30% 정도로 줄여주세요.

03 캔버스를 네 손가락으로 터치하여 전체화면을 만들고 화면을 스크린 캡처해주세요. 불필요한 부분은 버리고 격자 부분만 잘라 저장합니다. 이미지 저장 후에 아이패드 사진첩에서 직접 **편집 - 잘라내기**를 해도 좋아요.

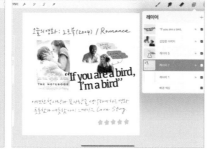

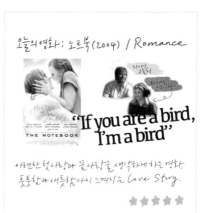

04 캔버스를 새로 만들고 스크린 캡처해 두었던 가이드라인 이미지를 불러옵니다.(동작-사진 삽입하기)

05 레이어 창을 열고 새로운 레이어를 추가하여 그림도 그리고 글씨도 쓰고 텍스트도 추가하여 자유롭게 꾸며주세요. 가이드라인이 있어서 글씨 연습을 하거나 긴 문장을 쓸 때 유용하고 좋아요.

14. 종이에 그린 그림을 디지털 이미지로 만들기 #곡선 #자동선택

종이에 그린 그림도 아이패드를 이용하여 디지털 이미지로 오래오래 보관할 수 있습니다. 특히 아이들이 그린 스케치북의 귀여운 그림들을 손상 없이 오래 보관하면서 배경 화면으로 만들거나 굿즈로도 만들어 보세요.

01 새로운 캔버스를 만들고 아이들이 종이에 그려둔 이미지를 불러옵니다.(**동작-추가-사진 삽입하기**) 이때 순조로운 작업을 위해 흰 종이에 검정 펜으로 쓴 이미지를 추천합니다.

02 **조정** 메뉴에서 **곡선**을 선택하고 직선 라인을 두 번째 칸의 세로획을 오른쪽 아래로 내리고 네 번째 칸의 세로획을 왼쪽 위로 올립니다. 이쪽저쪽 이동하며 최대한 흰 배경에 검정 글씨가 나오도록 해주세요.

03 **조정** 메뉴에서 **색조,채도,밝기**를 선택하고 채도 값을 0%로 내려주세요.

04 **이동툴**을 눌러 불필요한 부분들은 캔 버스 밖으로 밀어내면서 지워주세요.

05 **선택툴**에서 **자동**을 선택 후 흰 부분을 전부 터치해 주세요. 선택 한계값을 조절하며 라인과 구분하여 섬세하게 잡아주세요. 'ㅁ', 'ㅇ', 'ㅎ' 등 안쪽 부분은 옆부분을 같이 터치하지 않도 록 확대해서 꼼꼼하게 선택해 주세 요.

06 세 손가락으로 쓸어내린 후 **복사 및 붙 여넣기** 메뉴에서 **자르기**를 눌러주세 요. 그림이 깔끔하게 분리됩니다.

07 그림이 잘 분리되었나 **이동툴**로 확인합니다. **이동툴**을 눌렀을 때 사각 테두리가 그림과 글자를 벗어나는 경우 깔끔하게 분리되지 않은 것이니 **이동툴**로 분리되지 않은 부분들을 캔버스 밖으로 최대한 밀어내면서 그림만 남겨주세요.

08 레이어 창에서 새 레이어 추가 후 레이어의 순서를 [스케치] - [새로운 레이어]로 만들어 주세요.

09 새로 추가한 레이어에 아이들과 함께 직접 색칠하며 완성해 보세요.

15. 아웃라인 브러시로 이미지 만들기 #특이한브러시활용

테두리가 있는 아웃라인 브러시를 효과적으로 사용하면 유니크하고 완성도 높은 이미지를 만들 수 있습니다.

DOWNLOAD

01 새로운 캔버스를 만들고 [배경 색상] 레이어를 어두운색으로 변경해 주세요. ✏ **아웃라인 브러시 1**로 글씨를 씁니다.

02 ✏ **아웃라인 브러시 1**의 특성상 글씨를 쓰다 보면 획이 겹치는 부분들이 생깁니다. 지우개로 겹치는 부분들을 조심스럽게 지워주세요.

03 레이어 창을 열고 새로운 레이어를 추가하여 다양하게 꾸며주세요. 개체를 추가할 때는 레이어를 추가하면서 진행해야 수정하기 편리합니다.

04 아웃라인 브러시로 쓴 글씨는 라인 안쪽을 색상으로 채울 수 있어요. [배경 색상] 레이어를 어두운색으로 변경하고 아웃라인 브러시로 글씨를 써주세요.

05 지우개로 획이 겹치는 부분을 지워주세요.

06 라인 안쪽을 채울 색상을 골라서 테두리 안으로 끌어다 놓아주세요.

07 다양한 색상으로 채워보세요.

16. 종이 질감 브러시로 이미지 만들기 #배경브러시 #레이어혼합모드

질감 있는 브러시로 배경을 채워서 실제 종이의 느낌을 만들 수 있습니다. 차갑고 밋밋한 느낌에 종이 질감을 더하여 감성 가득한 따뜻한 느낌의 이미지를 만들어 보세요.

DOWNLOAD

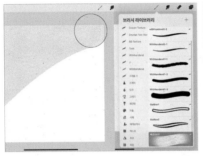

01 새로운 캔버스를 만들고 /**배경 브러시**를 선택하여 연한 아이보리색으로 배경을 칠해주세요.

02 레이어 창을 열고 새 레이어를 추가하여 종이 질감 배경과 잘 어울리는 글씨도 쓰고 그림 또는 텍스트를 삽입하여 꾸며주세요.

03 단순히 종이 질감 배경 위에 글씨를 쓰는 것뿐만 아니라, 글씨에도 질감이 느껴지도록 만들 수 있어요. 새로운 캔버스를 만들고 /**배경 브러시**를 선택하여 종이 질감이 나도록 연한 회색 또는 연한 아이보리색으로 배경을 칠해주세요.

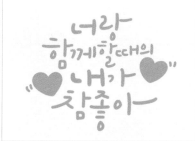

04 레이어 창에서 새로운 레이어를 추가 후, 글씨를 쓰거나 글씨 이미지를 삽입합니다.

05 레이어 창에서 글씨 레이어의 **N**을 눌러 레이어 혼합 모드를 **M(곱하기)**로 바꿔주세요.

06 또는 **Lb(선형번)**로 바꿔주세요. 두 가지 모드 중 마음에 드는걸로 저장하여 마무리합니다.

17. 섬네일 만들기 #투명도조절

레이어 투명도를 이용하면 블로그, 인스타그램, 유튜브 등 각종 콘텐츠에 필수인 개성 있는 섬네일을 쉽게 만들 수 있습니다.

DOWNLOAD

01 지자체 및 관공서, 네이버, 배달의 민족을 포함한 여러 기업체에서 다양한 무료 폰트를 배포하고 있습니다. 살펴보고 마음에 드는 폰트를 아이패드 사파리 앱에서 다운로드해 주세요.

02 파일 내보내기로 프로크리에이트를 선택하면 자동으로 폰트를 가져옵니다.

03 새로운 정사각형 캔버스를 만든 후, 섬네일로 사용할 사진을 삽입합니다.

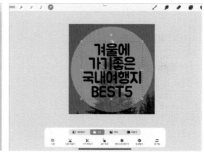

04 레이어 창에서 새로운 레이어를 추가해 주세요. **컬러 피커**에서 흰색을 선택후, **선택툴**에서 **타원 - 색상 채우기**를 선택합니다. 드래그하여 흰색 원을 만들어 주세요.

05 흰 원형 레이어의 **N**을 누르거나 두 손가락으로 레이어를 터치 후 레이어 불투명도를 30% 정도로 조절해 주세요. 이미지마다 다르니 캔버스를 체크하면서 적절하게 조절해 주세요.

06 새 레이어를 추가하고 섬네일에 필요한 문구를 적어주세요. 다운받은 무료 폰트를 활용하여 작성 후 **이동툴**로 원하는 위치와 크기를 조절합니다. 이동 후에는 항상 **이동툴**을 다시 눌러 고정해 주세요.

18. 미니 안내 메모 만들기 #그리기가이드

그리기 가이드를 활용하여 다양한 사이즈의 미니 메모를 만들어 보세요. 집 앞에 간단한 문구, 리뷰이벤트 등 간단하지만 예쁜 메모를 쉽게 만들 수 있습니다.

DOWNLOAD

01 A4 사이즈 캔버스를 만들어 주세요. **동작** 메뉴에서 **캔버스 - 그리기 가이드**를 활성화한 다음, 그리기 가이드 편집을 선택합니다. 격자 크기를 1/4로 바꿔 주세요. 대략 1875px 정도가 적당합니다.

02 메모에 담을 문구를 적어주세요. 한 가지 문구를 여러 번 복사하고 싶을 땐 레이어 창을 열고 복제하고 싶은 레이어를 왼쪽으로 밀어 복제하면 됩니다.

03 레이어 창에서 새로운 레이어를 추가합니다. 출력 후 자르기 쉽게 그리기 가이드를 따라 자르는 선을 그려주세요. 선을 긋다가 손을 떼지 않고 멈추면 직선으로 반듯하게 바뀝니다.

04 레이어 창에서 자르는 선 레이어의 N 을 누르거나 손가락 두 개로 레이어 터치하여 불투명도를 15~20% 정도 로 내려주세요.

05 프린터가 있다면 **동작 - 공유 - JPEG**으 로 바로 프린트를 할 수 있어요. 프린 터가 없다면 이미지 저장 후 가까운 출력소를 방문해 보세요. 출력 후 선 에 맞게 잘라서 사용하면 됩니다.

19. 먼슬리 플래너 만들기 #그리기가이드

그리기 가이드를 활용하면 나만의 플래너를 쉽게 만들 수 있습니다.

DOWNLOAD

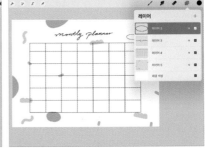

01 프린터로 바로 출력해서 사용할 때 화질이 깨지지 않도록 A4 사이즈의 캔버스를 만들어 주세요. <u>동작 - 캔버스 - 그리기 가이드</u>를 활성화합니다.

02 캘린더처럼 라인을 그려주세요. 최대한 직선으로 선을 긋고 손을 떼지 않은 상태로 유지하여 반듯하게 변환시켜 주세요.

03 레이어 창에서 새로운 레이어를 추가하여 플래너를 꾸며주세요. 한 레이어에 모든 걸 작업하는 것이 아니라 항상 레이어를 추가하면서 글씨 레이어/텍스트 레이어/꾸미기 레이어 등 등 개체별로 나눠서 작업해 주세요.

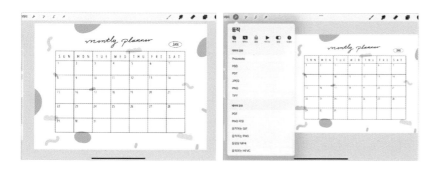

04 **동작-추가-텍스트 추가**로 달력의 요일, 날짜 등을 넣어주세요.

05 프린터가 있다면 **동작 - 공유 - JPEG**으로 바로 프린트를 할 수 있어요. 프린터가 없다면 이미지 저장 후 가까운 출력소를 방문해 보세요.

20. 하루 생활 계획표 만들기 #그리기가이드

그리기 가이드를 활용하면 원형 생활 계획표를 정교한 눈금까지 쉽게 만들 수 있습니다.

DOWNLOAD

01 프린터로 바로 출력해서 사용할 때 화질이 깨지지 않도록 A4 사이즈의 캔버스를 만들어 주세요. **동작 - 캔버스 - 그리기 가이드**를 활성화합니다. **동작 - 그리기 가이드 편집**을 선택하여 격자 크기를 984px로 편집해 주세요.

02 대략적인 원형을 그리고 손을 떼지 않은 채로 꾹 눌러주세요. 상단에 뜨는 모양 편집 메뉴에서 <u>원</u>을 선택합니다.

03 **이동툴**로 원이 캔버스 중앙에 올 수 있도록 이동시켜 주세요. 이동 후에는 **이동툴**을 다시 눌러 고정해 주세요.

04 레이어 창에서 새로운 레이어를 추가 하고 시간을 표시할 눈금을 그려주세 요. 그리기 가이드 라인이 있으니 어 렵지 않게 그릴 수 있어요.

05 레이어를 추가하여 그림을 그리거나 글씨를 써서 다양하게 꾸며주세요.

06 프린터가 있다면 **동작 - 공유 - JPEG**으 로 바로 프린트를 할 수 있어요. 프린 터가 없다면 이미지 저장 후 가까운 출력소를 방문해 보세요.

21. 핸드폰 아이패드 배경화면 만들기 #그리기가이드 #알파채널잠금

그리기 가이드를 활용하여 핸드폰과 아이패드의 배경을 직접 만들어 보세요. 보통은 기기 화면 크기에 맞춰서 작업하지만, 나중에 출력까지 고려하여 A4 캔버스 작업을 추천합니다.

01 새로운 캔버스를 만들고 **동작** 메뉴에서 **캔버스 - 그리기 가이드**를 활성화합니다. 그리고 **동작 - 그리기 가이드 편집**을 선택하여 격자 크기를 대략 436px 정도로 만들어 주세요.

02 배경 화면에 넣을 콘텐츠는 세로로 길게 1/3 지점 기준으로 빨간 부분 안쪽으로 넣어주세요.

03 배경 화면에 달력을 넣어볼게요. 새 레이어를 추가하여 간단한 달력을 만들어 주세요.

04 배경으로 사용할 사진을 삽입합니다.(동작 - 추가 - 사진 삽입하기) 이동툴로 원하는 크기와 위치를 조절하고 한 번 더 눌러서 고정해 주세요. 그리고 [사진] 레이어를 꾹 눌러 [글씨] 레이어 밑으로 이동시킵니다.

05 글씨 색을 잘 보이게 바꿔주세요. 레이어 창에서 글씨 레이어를 터치하거나 손가락 두 개로 글씨 레이어를 오른쪽으로 밀어서 알파 채널 잠금을 설정합니다. 글씨 색을 고르고 레이어 채우기를 선택하면 글씨 색을 바꿀 수 있어요.

06 이미지로 저장 후 아이패드에서 배경화면으로 지정해 보세요.

07 달력의 디자인을 다양하게 변형해 보고 싶다면 우선 레이어를 왼쪽으로 밀어 복제해 주세요. 원본 레이어의 □체크를 해제하여 숨겨두면 더 수월하게 작업할 수 있어요.

08 복제한 레이어에서 지우개로 달력 위 문구를 지우고 다양한 문구를 넣어보세요. 처음에 만들어 두었던 빨간 영역을 넘어가지 않게 만들어야 핸드폰 배경 화면 안에 들어갈 수 있습니다.

09 이미지를 저장하여 핸드폰 배경으로도 활용해 보세요.

22. 손글씨 연습하기 #다양한브러시활용 #레이어불투명도 #알파채널잠금

프로크리에이트는 다양한 브러시로 손글씨를 연습하기 좋은 앱입니다. 또한 손쉽게 글자의 배치, 줄 바꿈, 크기를 변형해 볼 수 있습니다. 종이에 연습하려면 스타일을 변형할 때마다 몇 번이고 새로 써야 하지만 패드에서는 레이어 기능을 활용하여 다양한 연출을 연습하기 좋습니다.

DOWNLOAD

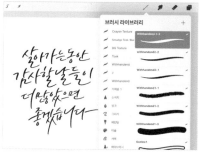

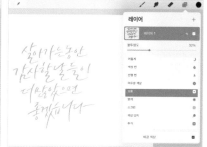

01 새로운 캔버스를 만들고 마음에 드는 브러시로 손글씨를 써주세요.

02 글씨 레이어의 N을 눌러 불투명도를 30% 정도로 조절해 주세요. 또는 두 손가락으로 레이어를 터치하고 슬라이드 하면 불투명도를 조절할 수 있어요.

03 레이어 창에서 새로운 레이어를 추가하면서 여러 가지 스타일의 브러시로 따라 써보세요.

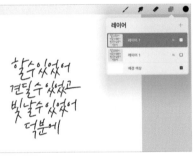

04 다양한 브러시들로 적어보고 비교하면서 마음에 드는 스타일을 결정하세요. 프로크리에이트로 손글씨 연습을 하면 글씨 쓰는 연습뿐만 아니라 배열을 수정하거나 크기를 자유롭게 바꿀 수 있어서 좋아요.

05 스타일을 결정했다면 이제 새로운 캔버스를 만들고 다른 글씨를 적어주세요.

06 레이어 창에서 글씨 레이어를 왼쪽으로 밀어 복제 후 원본 글씨 레이어는 ☐ 체크를 해제하여 숨겨주세요.

07 **이동툴**의 올가미로 위치를 이동할 부분을 선택하여 원하는 위치에 원하는 크기로 조정해 주세요. **이동툴**을 한 번 더 눌러서 고정합니다.

08 레이어 창에서 앞의 방법을 반복하며 줄 바꿈과 크기를 다양하게 바꿔보세요.

09 보통 줄 바꿈은 띄어쓰기를 기준으로 가로로 길게 혹은 세로로 길게 만드는 것이 좋습니다. 참고하여 다양한 조합을 만들어 보세요.

10 다양하게 만들어 본 이미지 중에 마음에 드는 레이어만 선택하여 세 손가락으로 캔버스 화면을 내려주세요. <u>복사 및 붙여넣기</u> 메뉴에서 <u>복사하기</u>를 터치합니다.

11 갤러리로 나가서 새로운 캔버스를 만들거나 원하는 사진을 삽입해 주세요. 세 손가락으로 화면을 쓸어내리고 <u>복사 및 붙여넣기</u> 메뉴에서 <u>붙여넣기</u>를 터치합니다.

12 <u>이동툴</u>로 텍스트의 자리를 잡아 주세요. 글씨 색을 바꾸고 싶을 때는 색상을 고르고 레이어 창에서 글씨 레이어에 <u>알파 채널 잠금</u>을 선택 후 <u>레이어 채우기</u>를 선택하면 됩니다.

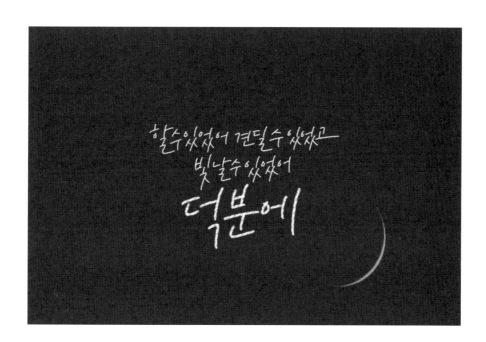

STEP #4
내가 만든 이미지
활용하기

"

연습했던 이미지 혹은 작업한 이미지들은 사진첩에만 보관하는 것이 아니라 다양하게 활용할 수 있습니다. 간단하게는 프린터를 사용하는 방법부터 영상 작업, 디지털 플랫폼이나 굿즈 제작 사이트들을 이용해 나만의 글씨를 다양한 상품으로 만들어보고 활용해보세요.

1. 포토 프린터로 출력하기

블루투스 연결이 가능한 프린터가 있다면 작업한 이미지를 손쉽게 바로바로 출력할 수 있습니다. 안내문, 메모지, 폴라로이드, 인생네컷 이미지 등 완성한 디자인을 출력해보세요.

출력할 이미지를 완성 후에 **동작** 메뉴에서 **공유 - JPEG - 프린트**로 출력을 진행해주세요. 멋진 작업물을 가질 수 있습니다.

2. 디지털 문구 활용하기

다양한 디지털 상품들을 판매하는 플랫폼이 많습니다. 『세나글: 세상에 나쁜글씨는 없다』 전자책으로
글씨 교정에 도전해보세요. 굿노트, 프로크리에이트 앱으로 활용할 수 있습니다.

01 낼나샵 홈페이지에 접속하여 **문구점 - 디지털 문구점 - WORKBOOK** 카테고리에서 '세상에 나쁜 글씨는 없다 WITH 손끝' 영문 2종 한글 2종 교본을 구매할 수 있어요.

02 다운로드한 PDF 파일을 **내보내기** 메뉴를 통하여 프로크리에이트로 보내주세요.

03 동작 메뉴에서 **캔버스 - 페이지 보조** 항목을 해제해주세요.

04 불필요한 레이어는 ⬜ 체크를 해제하여 숨겨주세요.

05 레이어 창에서 새로운 레이어 계속 추가하면서 틈틈이 연습할 수 있어요. 충분한 따라쓰기는 악필을 교정하는 데 큰 도움이 됩니다.

3. 동영상에 글씨 넣기

무료 동영상 편집 앱 VLLO에 글씨를 넣어서 브이로그에 도전해보세요.

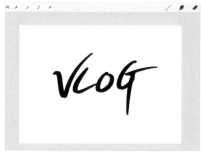

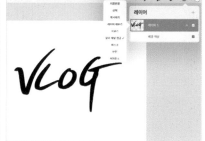

01 프로크리에이트에서 브이로그에 들 어갈 글씨를 먼저 작업합니다. 필요한 글씨를 적어주세요.

02 글씨 색을 고르고 레이어 창에서 글 씨 레이어 터치 후 <u>알파 채널 잠금 - 레 이어 채우기</u>를 실행해주세요.

03 레이어 창에서 [배경 색상] 레이어의 □체크를 해제하여 숨기고 **동작** 메뉴 에서 **공유 - PNG - 이미지 저장**으로 배경 이 투명한 PNG 파일로 저장해주세요.

04 VLLO앱을 다운로드 하여 실행합니다.

05 편집할 동영상을 삽입하고 편집해주세요.

06 저장해두었던 PNG 파일을 삽입하여 위치 및 크기를 잡아주세요. 동영상 앱에 있는 다양한 화면 효과들과 함께 사용할 수 있어요. VILLO에서는 PNG 파일의 글씨 색을 바꿀 수 없으니 글씨를 쓸 때 미리 결정하고 파일을 만듭니다.

4. 다양한 굿즈 제작 플랫폼 활용하기

다양한 굿즈를 제작하는 플랫폼들이 많습니다. 명함, 스티커, 현수막, 엽서, 스마트톡, 텀블러 등 점점 그 영역이 확대되고 있습니다. 각 사이트의 제품마다 작업 가이드를 참고하여 나만의 굿즈를 만들어보세요.

01 다양한 프린트 업체를 통해 여러 가지 멋진 굿즈를 손쉽게 만들 수 있어요.

02 상품마다, 사이트마다 작업 가이드를 숙지하는 것이 가장 중요해요. 만들고자 하는 상품 제작 사이트에서 작업 유의 사항 및 이미지 작업 사이즈를 꼼꼼히 확인해주세요.

03 작업 가이드에 따라 캔버스 크기를 설정하고 색상 프로필은 인쇄 작업에 맞게 CMYK 모드로 작업해주세요. 작업 후 사이트에서 발주하면 손쉽게 멋진 굿즈를 만들 수 있어요.

📑 스티커　　　　　📑 티켓　　　　　📑 볼펜

▍메모지　　　　　　　　▍그립톡　　　　　　　　▍현수막

5. 내 손글씨로 나만의 폰트 만들기 with 온글잎

DOWNLOAD

온글잎 사이트에서 아이패드를 활용하여 나만의 손글씨를 폰트로 만들 수 있습니다. 이렇게 만든 폰트는 휴대전화, 패드에서도 사용 가능하고 프로크리에이트에서 활용하여 상품을 만들 수도 있습니다. 만드는 방법이 어렵지 않아 내 손글씨뿐만 아니라 부모님의 필체를 폰트로 간직할 수도 있습니다.

01 온글잎 사이트에 접속하여 폰트 제작 상품을 골라주세요.

02 폰트 제작 템플릿을 다운받습니다.

03 다운로드한 파일을 프로크리에이트로 보냅니다. 프로크리에이트의 **동작** 메뉴에서 **캔버스 - 페이지 보조** 기능을 해제해주세요.

04 불필요한 레이어는 ☐ 체크를 해제하여 숨겨주세요.

05 레이어 창에서 레이어를 추가하고 차례대로 글씨를 씁니다. 다 작성 후 이미지로 저장하여 사이트에 업로드하면 며칠 후 나만의 폰트가 완성됩니다. 이렇게 만든 폰트는 온글잎에서 자유롭게 무료로 내려받아서 사용할 수 있습니다.

TIP) 기본 칸의 중앙에 글씨를 맞춰 쓰기가 어렵다면 QR코드에서 '손끝 가이드 파일'을 추가해보세요. **동작 - 추가 - 사진 삽입하기**로 템플릿에 가이드라인을 추가합니다. 새로운 레이어를 추가하고 글씨를 써서 완성해주세요.

퇴근 후, 아이패드 PLAY

초판1쇄 인쇄 2023년 04월 17일
초판1쇄 발행 2023년 04월 23일

지은이 김희경
펴낸이 최병윤
편 집 이우경
펴낸곳 리얼북스
출판등록 2013년 7월 24일 제2022-000213호
주소 서울시 마포구 월드컵로10길 28-2, 202호
전화 02-334-4045 팩스 02-334-4046

종이 일문지업
인쇄 수이북스

ⓒ김희경
ISBN 979-11-91553-56-7 10650
가격 14,500원

온글잎
OWNGLYPH

하나뿐인 당신의 손글씨를 폰트로

온글잎은 나만의 손글씨를 폰트로 제작할 수 있는 인공지능 폰트 제작 서비스입니다.
온글잎은 모두가 자신의 폰트를 가지고 소통할 수 있는 세상을 꿈꿉니다.

제작 프로세스

STEP 1. 내 손글씨 쓰기
12글자 혹은 81글자 방법을
선택해서 진행해보세요!

STEP 2. 업로드하기
내 손글씨 이미지를
업로드 해보세요

STEP 3. 샘플 신청하기
폰트가 어떻게 나올지
샘플을 먼저 만나보세요

STEP 4. 폰트 구매하기
마음에 드는 내 폰트를
소장하세요!

더 자세한 내용이 궁금하다면?

🏠 www.ownglyph.com

📷 @ownglyph

후기

 제 글씨와 가깝게 만들어져서 만족합니다. ^^ 의미있는 경험을 선사해주셔서 감사합니다.
덕분에 제 손글씨를 더 사랑하게 되었습니다. — 온글잎 늄재체 —

 이런 합리적인 가격에 완성도 높은 폰트를 만들 수 있다는 게 너무 좋습니다.
— 온글잎 범준필기체 —

 제가 의도한대로 잘 만들어져서 너무 마음에 들어요! 제가 느낀 만족감과 뿌듯함을 지인에게
전파하고 싶어요! 이런 기회를 주셔서 감사합니다! — 온글잎 혜인체 —

활용사례

[메신저]

[필기앱]

[디자인]